T台HE

C灣OLORS

色OF TAIWAN

藝術家出版社　策劃

李蕭錕　著

攝影　莊明景、李蕭錕、郭東泰、劉伯樂、林枝旺、周世雄

目錄

CONTENTS

THE COLORS OF TAIWAN

前言

世界上各個民族或國家都有她自己的文化、自己的容顏,而這些文化容顏,給人第一個印象便是「色彩」。

台灣也不例外,是世界上眾多文化容顏中的一個面相,一個既屬於東方,又不同於東方,既屬於文化中國,又不同於文化中國的一個兼具平凡又有特殊色彩的文化容顏。

先於來自中國大陸沿海福建與廣東兩省的閩客兩族,台灣在千餘年前甚至更早的數千年前,就移入了來自東南亞及印尼等地的眾多原住民,提早為台灣這蕞爾小島染上繽紛色彩,注定要發展成為一個容蓄多元文化、多元顏貌、多元色彩的一個新興國家。

自四百年前,閩南與客家兩族自大陸移入,並和當地的平埔族原住民通婚,而有了新的生命觀和新的文化觀。接著,荷蘭人與西班牙人入侵,並短暫地統治過台灣人民,台灣開始她坎坷而又堅毅的文化步履,原本與原住民文化交流而蛻變的中國傳統色,再次掀起劇烈的遷動,無論在建築、語言、風俗民情上,都或多或少滲入了西方的色彩。之後,清帝國統治台灣,而在廿世紀初葉,中日甲午戰爭,中國戰敗,正式將台灣割讓給日本,日本統治台灣近半個世紀,台灣文化的多元性,又增添了一股大和風味。

台灣文化的屬性一再地因為受到外來文化的移殖與衝擊,而進行包括內在與外在的改造,原以閩南客家為主體帶著濃濃中國味的文化血脈,經過兩次西方文明的洗禮及一次大和民族的催化,台灣這塊土地及土地上的人民,經過多次的上妝、卸妝,臉上的容顏、身體上的打扮,將純中國味的色彩稀釋沖淡、模糊不識,已然成了典型的多元文化的標籤。

廿世紀中葉,國共內戰,國民政府的退遷台灣,政權再次轉移,傳統中國文化隨之復甦,然多元文化的宿命性格無多大改變,台灣人民更習慣於用統治者的文化、語言、意識形態,優游於自我的天地裡;特別是在解嚴之後,來自於包括日本、美國、韓國、中國大陸,乃至歐洲國家等世界各地各種不同的文化,更形活躍於島上。即便是在西方世界中壁壘分明的宗教對立,在台灣島上都能共存共榮,互不排斥。

四百年的台灣史,就像四百年台灣人民及台灣景觀的變妝史,每歷經一次不同的文化統治,便即刻變妝,成為該統治者的色彩,而多次的上妝與卸妝的同時,對於原統治者的文化並沒有完全褪去。相反地,色彩堆疊的結果,仍隱約地可以看出舊統治文化的色彩痕

跡。外在的色彩顏容的改變，可以從肉眼察覺判斷，而潛藏於內在意識與精神底蘊的無形變化，卻更為複雜而不可捉摸，但可以確定的是，台灣人民的多元性格反應在文化、藝術、建築景觀、社會政治、風俗民情，乃至食、衣、住、行各個層面時，色彩都那麼樣地活潑熱烈，就如同台灣人長期受制於殖民者的忍辱精神，在生命的絕望深谷，仍然樂觀進取，永不放棄。

穿過歷史的時光隧道，台灣人民用熱血和汗水為生活打拼，為生存奮鬥，遂鋪陳出一張張動人心魄的生活圖像、滄桑畫頁；從篳路藍縷、含莘如苦的灰天黑地，走過數十萬個晨昏朝夕。揮別陰霾，終於在解嚴後的日子裡撥雲見日，喜見晴麗的陽光，讓黑白轉為彩麗的顏色，每一種顏色都隱藏著一個故事，每一則故事也都標記著一個顏色，而台灣人的故事就如同畫家調色盤上的色彩一樣，繽紛而燦爛，截然不同於其他民族、其他文化。

台灣人所塗繪出的文化調色盤或生活調色盤上的顏色，不會只是單純的顏色表象，在顏色底下，台灣人民用酸甜苦辣、五味俱陳的生命況味塗底，等待乾拭之後，再將華麗的顏色敷上，且層層渲染，此時，屬於台灣人民特有的色彩意象逐漸浮現，她不僅閃爍著同屬於世界上任何種族、任何文化的色彩共相，且更形突出透發著這島嶼文化，既年輕又古老，既現代又傳統，既東方又西化，既單純又多元的矛盾且複雜的獨特色彩面相——台灣色。

紅色被台灣人催化成希望與幸福的象徵，雖然仍殘留著幾許胼手胝足後的血漬和淚痕，紅色卻是台灣人的最愛；綠色透露著自然的生機，蘊藏著生命的奧祕，台灣人努力從種族械鬥與紅色革命的紅色夢魘中走出，迎向綠色大自然母親的懷抱，綠色像是一劑止痛療傷的藥帖，撫平並慰藉台灣人受創的心靈；藍色（青色）被喻為高潔清白與無限開闊的明天，台灣人是從每日平均超過十二小時被喻為全世界最勤勞的民族的辛勤工作中，偶爾抬頭仰望青天，企圖得到片刻的心靈歇息與精神寄託，盼望著蒼天早日降下甘霖和福祉，庇護芸芸眾生及勞苦百姓，右手祈的是政治清明，而得以生活的安頓，左手禱的則是季節豐收換取生存的保障，台灣人的青色何其無奈；褐黃色一面象徵著炙熱陽光的盛情與活力，另一面則是經無情歲月摧殘後褪色的記憶，在新與舊、今與昔、來與往、生與滅的反覆經驗中，台灣人學會包容矛盾對立，學會降低對立衝突所引發的不幸危機，努力將此危機轉為一種和諧與秩序，將矛盾化為全新且能圓轉運行的生活軌道；黑與白，被上一代台灣人長久以來受歷史傳統道德、倫理觀念約制成「二元分割」意識的宿命悲情，凡事非黑即白，

非好即壞，非忠即奸，非友即敵等極端二元化的辨證思維，迫使中間柔和的灰色區域消失殆盡，窄化了創造及調和空間。所幸近世紀以來從國際貿易頻繁拓展與民主思潮學習借鏡，黑與白之間灰色的緩衝色階，已逐漸被填滿補充，化解了仇恨，銷融了怨懟。

對台灣人而言，金銀兩色，被賦予財富與權貴過多的聯想與內涵，遂沉淪於極端世俗化與物質化的深淵，久久不能自拔，千百年來，源於傳統中國文化現實主義功利為上的價值觀深植人心，導至絕少人能跳脫出這無所不在的功利大傘的陰影，終於陷入這層層貪念，埃埃慾心的苦海深淵，至於金銀所代表的至高無上，精神永恆乃至心靈光華等象徵人性的光明面，都交給了宗教，託付予上帝了。

般若心經講「色即是空，空即是色」是對人間宇宙萬象森羅的否定，而「色不異空，空不異色」卻反過來肯定人間事物、大千世界萬法存在的事實。換言之，它開示眾生不要執著於色或空的任何一端，而要用超越的態度，在高空中往下觀照這花花世界的成住壞滅，並垂手入塵，重回世間，與眾生共同面對這塵世間的色與空、生與滅。釋尊的法語，多少反應了台灣人在面對自身的生命，乃至外在環境流轉不息，變遷無常的境遇時，凡事法爾自然，順乎自然等平常心對待；另一個角度，又發現了台灣人的達觀。

《台灣色》這本書闡揚的正是台灣人這種達觀，而不是純然記錄台灣人數百年來生活表象下所反射出的色彩榮枯繁衰；也不會僅是以學術研究的嚴肅課題，透過色彩理論的探針，去評斷偵測台灣人的審美能力；更非單向的用美麗的現代印刷，化妝成美麗的現代頁篇，去編製一本只圖滿足視覺官能的刺激，賺取讀者的青睞，而是兼具文化、社會、政治乃至審美教育等多元視窗，以色彩學者的專業導覽，透過特定色彩所交織成的經線與緯線，忠實地編結並呈現台灣人在台灣島上的這裡那裡、此時彼時、你的我的、大事小事等多元匯集時空交會的立體觀察。

金剛經云「凡所有相，皆為虛妄，若見諸相非相，即見如來」，乃至「一切有為法，如夢幻泡影，如露亦如電，應作如是觀」等，都指向「無住」、「無相」、「無常」、「無我」等無所執的心，善用慧智，從纏繞的世間法中掙脫出來的解脫之道，這正可為這本書——《台灣色》證下註腳。衷心地期待諸方仁君高明，惠予法眼斧正。

FOREWORD

—— THE COLORS OF TAIWAN

When picturing the visage of an ethnic group or a country, one's first impression probably comes from the colors its culture implies. Color perception varies from an ethnic group or a country to another.

Imbued with the eastern hue, Taiwan has been inevitably influenced by Mainland China and other neighboring countries in the way of using colors. However, Taiwan has a unique sense of color perception. *The Colors of Taiwan* depicts the Taiwanese way of applying colors from 400 hundred years ago up to the present day. During the 17th century, the immigrants from the southeastern coastal provinces of China, such as Fukien Province and Canton Province, increased in number and eventually married aborigine wives, forming a new aspect of settlement culture in Taiwan. During the Spanish and the Dutch occupations, the most comprehensive historical records in Taiwan thus initiated, and the Western culture for the first time exerted an impact on the architecture, customs, as well as culture of Taiwan.

In 1890, Taiwan was under Japanese rule following the Treaty of Shimonoseki after the Chinese Imperial government ceded sovereignty over Taiwan to Japan. Thus, for nearly half a century of Japanese occupation, a new cultural element added more diverse colors in this Semi-dominated culture.

In the aftermath of World War II, Chiang Kai-shek's troops retreated from Mainland to Taiwan, thereupon reinforcing traditional Chinese culture in this island society. When the Martial Law was finally lifted, the multi-culture colors were enlivened and influenced by America, Japan, Korea, China, as well as the European countries.

All these diverse cultures have facilitated the mixture and marked the peaceful co-existence in Taiwan. Taiwan people tended to change their make-up every time the ruling power had changed. But the layers of colors could not be erased and will continue to enrich the vision and the landscape.

Travel through the time machine back to an earlier history. The Taiwanese were sweating blood striving for their existence. Finally, the time came, and they saw their hope, walking themselves out of a gloomy world towards one full of colors. There are stories in this colorful world, and each color in turn tells of a story. These stories, relating the past of the Taiwanese people, are just like the hues found on an artist's palette, so vivid and dashingly bright, which are different from those of other peoples and cultures.

The hues of Taiwan, while also having the tints familiar to other peoples in this world, give a unique ambience that combines modernity with antiquity, of a special island culture which reveals a complex, of simplicity and diversity, and of the East and the West.

The present book introduces Taiwan to the reader by providing plentiful illustrations and articles focusing on colors red, green, blue, brown,black and white, gold and silver.

The Prajna Paramita Heart Sutra says, "Form is in reality emptiness, and vice versa," which is the negation of all the beings within the phenomenal world. But it also says, "Form is no different from emptiness, and vice versa," which further gives an observation that acknowledges the beings within the mundane world, even though they are of an impermanent nature. In other words, the teaching tries to specify a point--to cultivate the mind capable of anscending.

RED [紅]

 無所不在、魅力四射的生命信仰
The devotion which is omnipresent and glamorous

紅色，可以說是台灣人心目中色彩中的色彩、顏色中的顏色。

紅色，直接挑動人類的生理反應，並間接刺激心理磁場，且回應諸多感覺器官的原始功能，紅色幾乎是一種能完全控制人類行為的高敏銳、高感度的色彩。

在嚴肅的色彩理論中，紅色被定義為光譜中最長的波輻，顏料中最高的彩度的一個王者姿態的顏色。近代的色彩被科學化成一種秩序化的體系，方便於管理和應用，大量使用色彩代號和數據化的色碼，嚴重地減低人類對色彩原色感覺刺激的直接反應。

包括紅色在內，所有色彩被嚴密地規劃為精密的數字，當我們看到諸如R6/10的時候，我們很難回應成為視覺中的紅色。況且，在西方國家中的色彩體系裡，所謂的紅色（即洋紅Magenta），應該只有一個，但在台灣人的眼中，被指名的紅色竟出乎意料地多，諸如洋紅、桃紅、紅色、朱色、橙色、紫紅色，甚至是茄紫

» 西洋婚禮的白紗，代表一種初嫁少女的純潔。台灣人的婚宴卻愛用紅紙、紅布佈置出滿庭的喜氣，預祝早生貴子、喜獲麟兒。圖中是宴客庭席前的一刻，老人仔細閱讀紅色布條上的賀文。紅色不僅趨吉，又能去邪，宣示一種兩人合作下全新生命的開始。

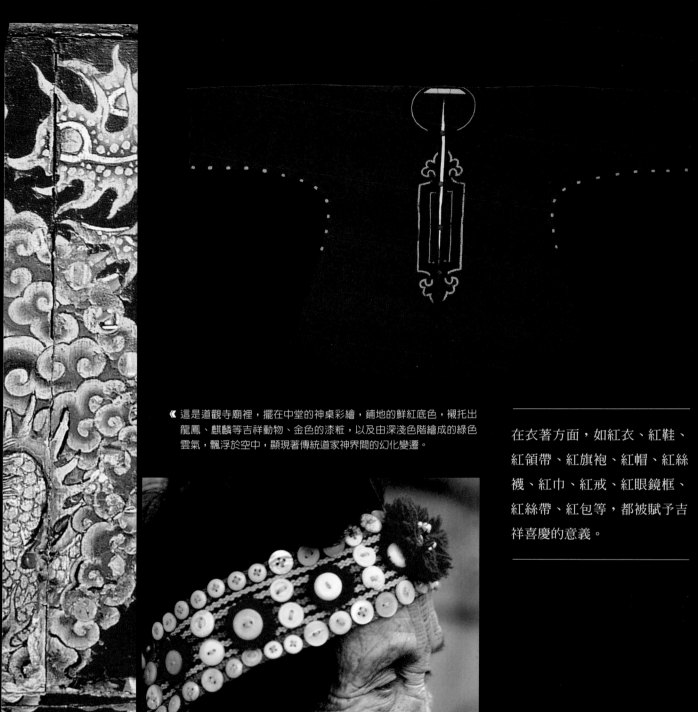

《 這是道觀寺廟裡，擺在中堂的神桌彩繪，鋪地的鮮紅底色，襯托出
龍鳳、麒麟等吉祥動物、金色的漆粧，以及由深淺色階繪成的綠色
雲氣，飄浮於空中，顯現著傳統道家神界間的幻化變遷。

在衣著方面，如紅衣、紅鞋、
紅領帶、紅旗袍、紅帽、紅絲
襪、紅巾、紅戒、紅眼鏡框、
紅絲帶、紅包等，都被賦予吉
祥喜慶的意義。

❖大紅的台灣女襖，配上藏青色捲雲紋
的滾邊，令人想起美國紐約六〇年代
的硬邊主義繪畫，台灣先民的美感品
味從來不曾稍息落伍，她永遠走在世
界的前端，獨領風騷。

《 台灣原住民與閩南人的祖先有過長期
的文化交流，平埔族的女性與閩南人
的男性合婚，而衍生當今的台灣眾多
以閩南為主的種姓，故原住民的習俗
中，一如閩南傳統，紅色一直是慶典
儀式中的要角。

台灣色

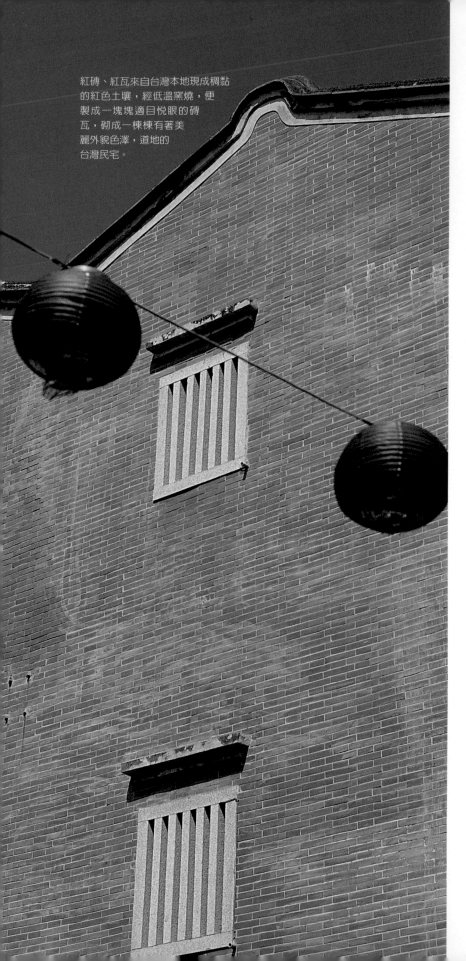

紅磚、紅瓦來自台灣本地現成稠黏的紅色土壤，經低溫窯燒，便製成一塊塊適目悅眼的磚瓦，砌成一棟棟有著美麗外貌色澤，道地的台灣民宅。

在居住方面，如紅樓、紅紙春聯貼飾、紅桌（喜宴桌）、朱漆家具、紅磚、紅瓦、紅窗櫺格、彩色窗花、紅匾額、紅彩吊球、紅漆柱及大量的紅色市招、旗幟、傳單、海報等，都是帶著富庶美景的內涵。

台灣寺廟密度居世界之冠，拜神祈福用的焚香種類亦為世界之冠，染了紅色竹枝的香，一束束成團成堆地在地上擺著，似射放出千萬的火花，正等待信徒們為它們燃燒出一圈圈幸福的香煙裊裊。

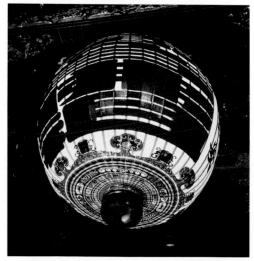

閩南語「燈」與「丁」同音，故藉「添燈」為「添丁」。傳統農業社會耕作，對男子的人力需求較為迫切，故形成重男輕女的習俗，燈火相傳亦即丁火相傳，人丁旺盛的家族，代表著香火不斷，世代遺傳的堅固宗族觀念。

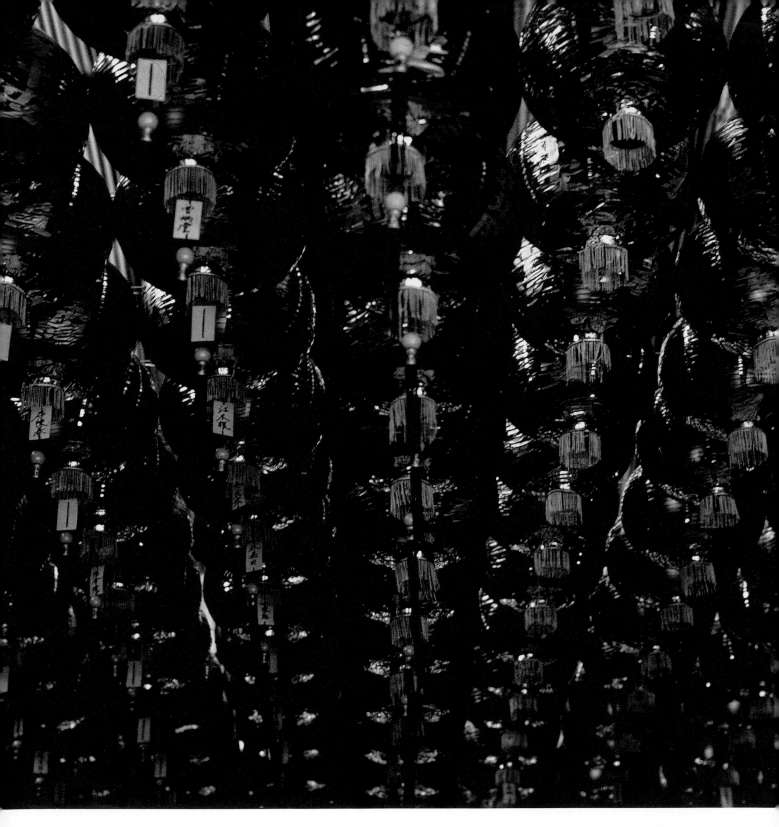

塑膠絕佳的透光性，常被富宗教信仰的台灣人當作一種神祕的光源，圖中高掛成排的紅色塑膠燈籠，較諸傳統紙糊材質，更能傳達出慶典的熱絡與繽紛，以及信徒們內心對諸神的虔敬與篤誠，祈求來年的運途能像紅色一般的豐美與福祉。

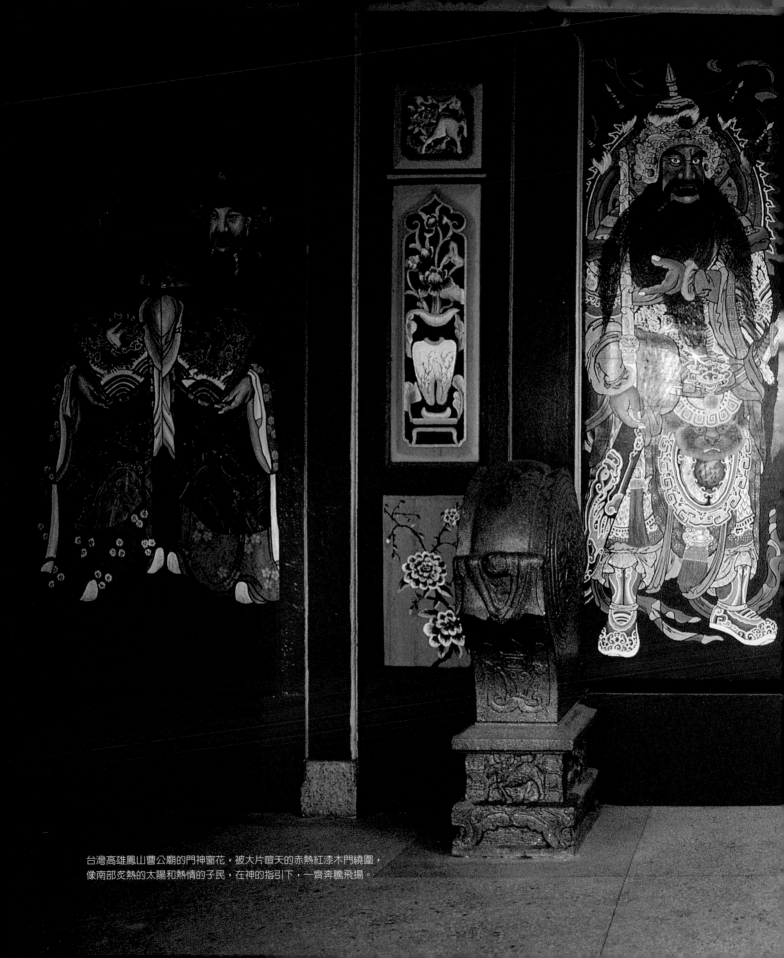

台灣高雄鳳山曹公廟的門神窗花，被大片喧天的赤熱紅漆木門繞圍，
像南部炎熱的太陽和熱情的子民，在神的指引下，一齊奔騰飛揚。

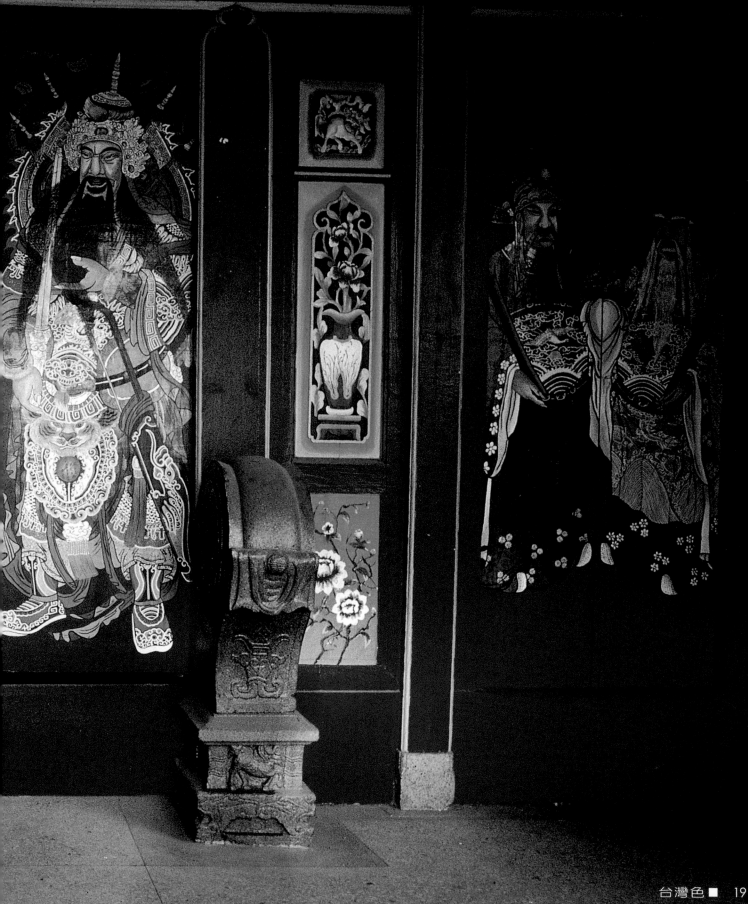

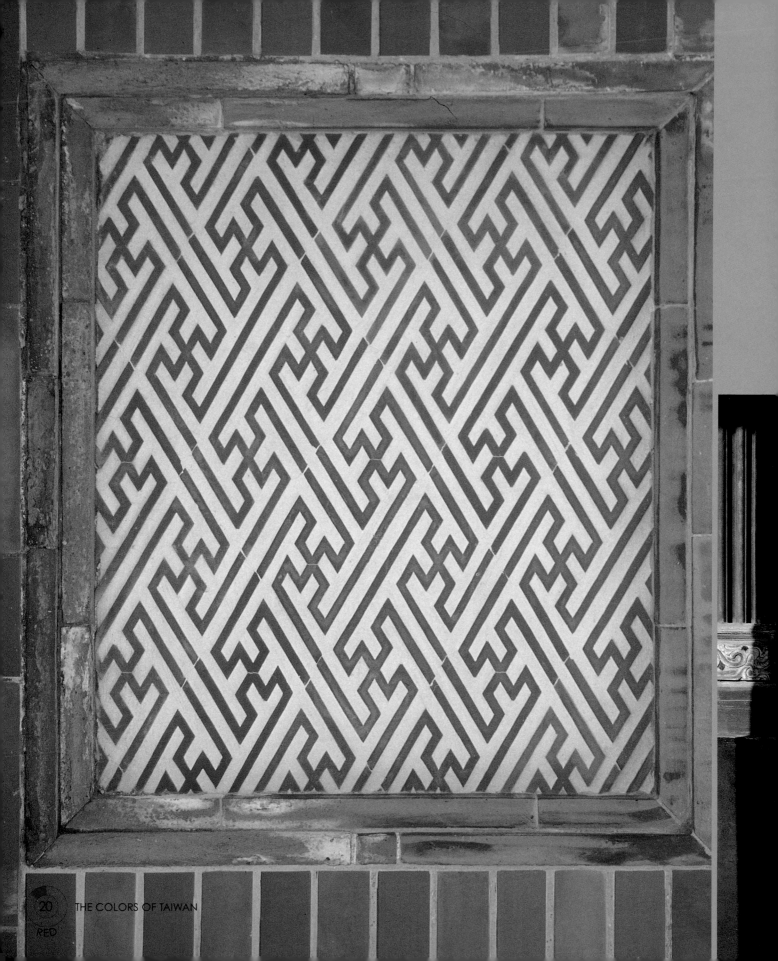

THE COLORS OF TAIWAN

》紅色的門代表遠古時
　代祭祀時犧牲的鮮
　血，奉獻給諸方鬼
　神，以祈平安吉祥，
　啣著圓環的金獅則源
　自古代青銅器上的饕
　餮獸面，象徵至高無
　上的神力。

《從「申」及「電」字
　轉過來的「卍」形紅
　色迴紋圖案，原為天
　上雷電閃光，被台灣
　人的祖先奉為「神」
　之旨意，可以避邪除
　凶，又能做為牆上美
　麗的裝飾。

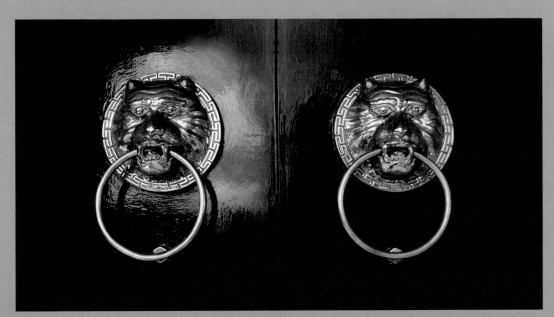

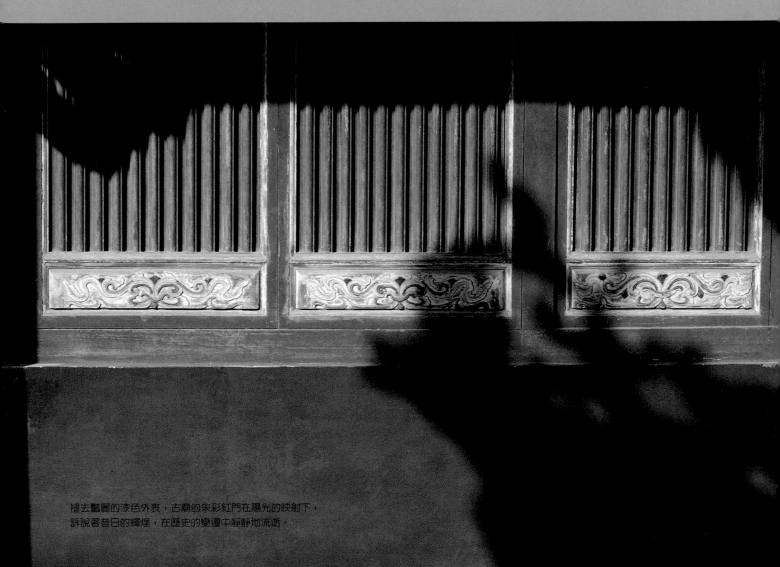

褪去豔麗的漆色外表，古廟的朱彩紅門在陽光的映射下，
訴說著昔日的輝煌，在歷史的變遷中靜靜地流逝。

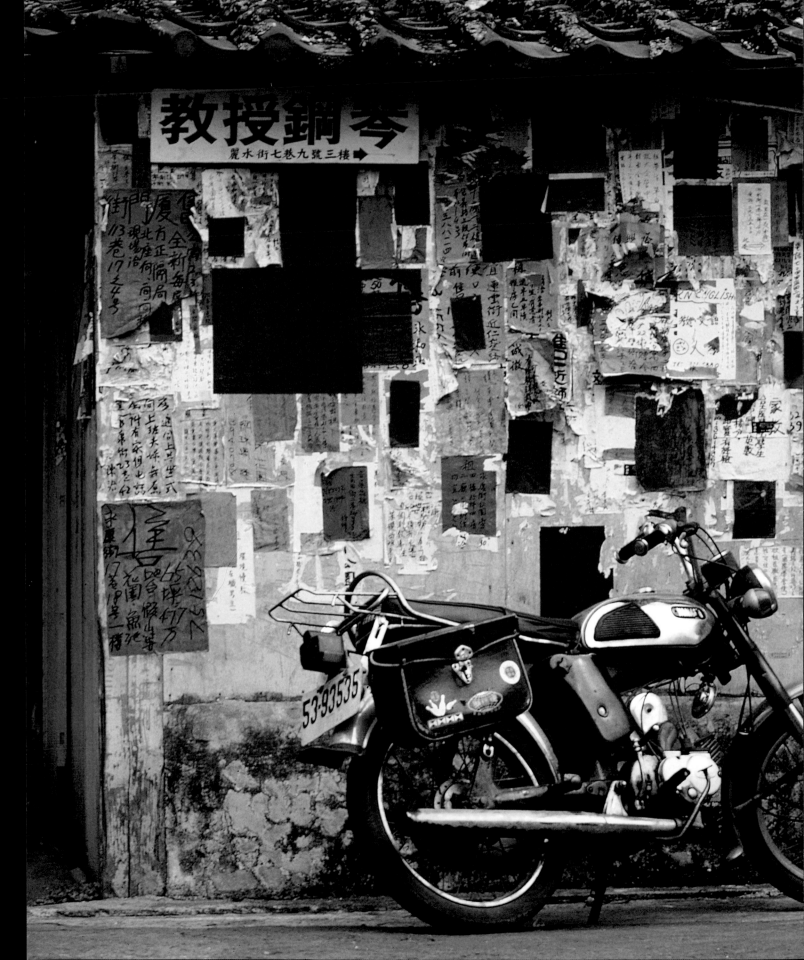

在交通方面，如五〇年代到九〇年代滿街的紅色計程車、紅色私家轎車、阿里山小火車、紅色的摩托車、腳踏車，遠東、華航的紅色爲主的標誌，公車內外張貼的海報、大型廣告，喜車上掛的紅緞帶等，都一再地刺激人們的視網膜，達到極度喜悅甚至是亢奮的快感。

紅色象徵台灣人的熱情奔放、勤奮勞動，充滿希望、積極而正面的色彩。

▲ 走在中台灣的鹿港小鎮，我們看見四處懸掛著紅色匾額、紅色門聯、紅色招牌、紅色海報等物，紅色佔據了一片長紅的紅磚砌造的小雜貨鋪，盡情地釋放出紅色的魅力。

《 很少有一個民族，像台灣人一樣，把紅色視爲「生命」、「新生」、「希望」和「幸運」的象徵，求才和徵人對雇主或被雇者是一種新生，也是一種希望。買賣房屋更求大吉大利。所以，寸土寸金，紅色的貼紙幾乎淹沒了公佈欄看板上的每一角落，形成了台灣各城鄉市容的奇特景觀。

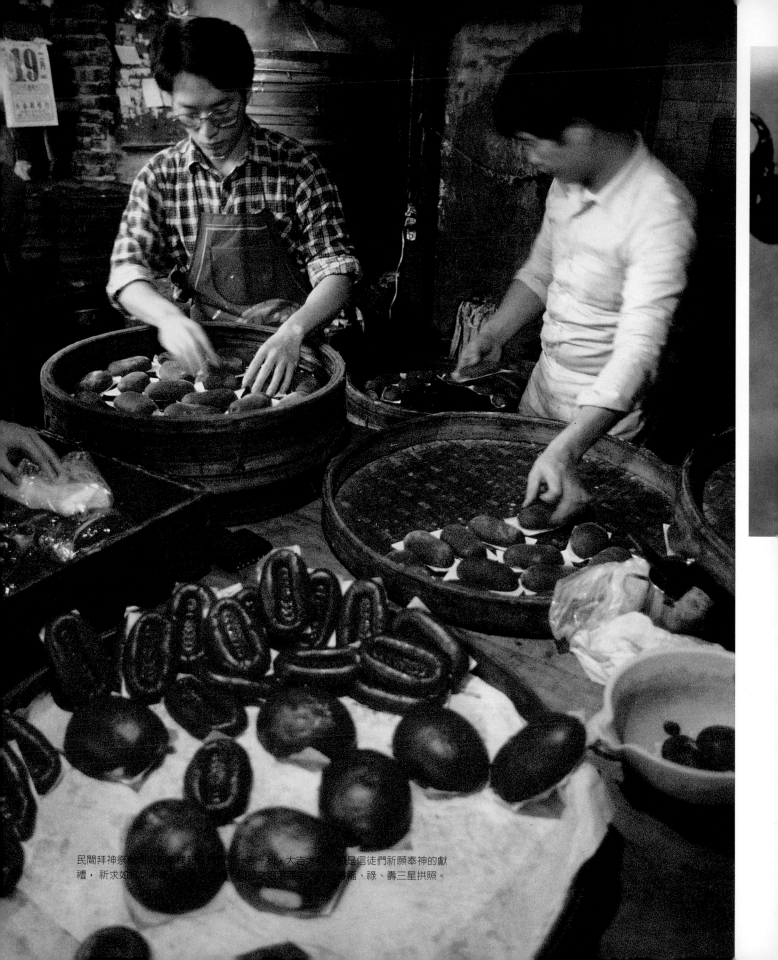

民間拜神祭祀，紅龜粿、壽桃等一概是大吉大利，是信徒們祈願奉神的獻
禮，祈求如意吉祥，福、祿、壽三星拱照。

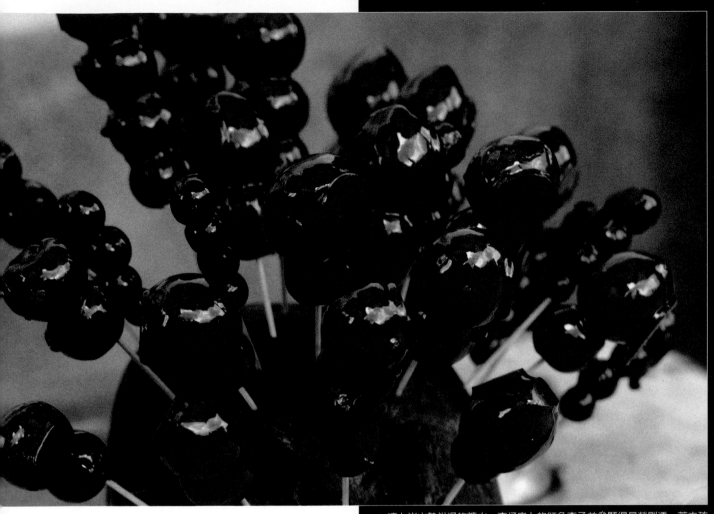

≪ 澆上炭火熱烘過的糖水，李仔串上的紅色李子益發顯得晶瑩剔透，惹來孩子們的垂涎，人手一枝，所有的爭吵與不快剎那間化為烏有，大人們更偷得一片清閒。

同樣來自中國傳統紅色的使用習慣與象徵意義的中國大陸，台灣人較中國大陸對色彩的使用，更積極普遍。

若將它從台灣人的生活空間中抽離，將難以想像人們如何適應在少了紅色之後枯燥的生活步調。活動、歡樂、向上且生生不息等代表著生命的存在與希望的紅色，可以和台灣人生活畫上等號。

色是台灣人的最愛。

≪ 以紅色為主的年貨包裝琳瑯滿目，望去一片喜氣洋洋，是台北市迪化街典型的年貨陳列特色。

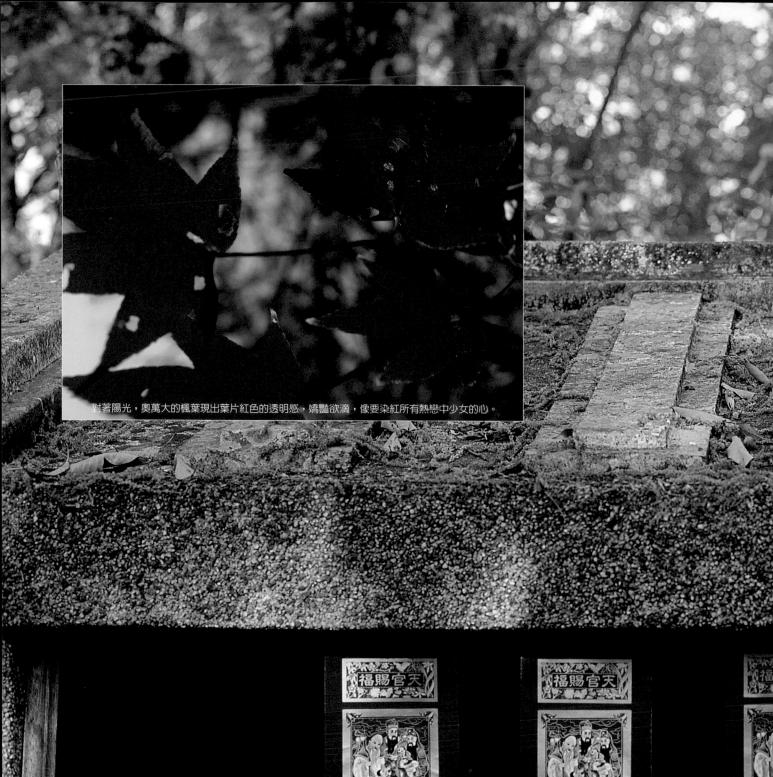

對著陽光，奧萬大的楓葉現出葉片紅色的透明感，嬌豔欲滴，像要染紅所有熱戀中少女的心。

小小的土地公廟簷下，貼有福、祿、壽吉星人
物的紅籤，象徵金、木、水、火、土及東、
西、南、北、中等五行承運的吉兆豐年。

GREEN 綠

逢凶化吉、健康靈動的山水原鄉
The landscape converting omen into luck, generating health and enlivening the spirit

綠色，和大自然產生聯想，是全世界各民族共通的色彩感覺與認知，它與山、原野、草木等象徵生命源泉的綠色植物，同屬於人類心靈安頓的歸鄉。

在所有的色彩心理學測試中，幾乎一致同意，綠色是最能給人們安定感的顏色。在現代都市生活人口高度集中並有某種喧鬧與吵雜的負面影響下，人們若能透過冥想，把大自然的綠色移植進入心中，便可以得到無窮的心靈慰藉與舒適感，這樣的試驗結果，便可以獲知，綠色對現代人類的重要性。

綠色，成為一種象徵安定、寧靜、舒適、環保的現代人焦躁精神與虛乏心靈的良方解藥。

而有趣的是，色彩紛亂，甚至充斥著缺乏生氣的水泥建築物的都市叢林，若點妝幾許綠意則會頓時改觀，綠色反而成為都市人心中奢侈之色、難得之色，更一躍而為華麗之色了。

》 一大片的綠地，在繁囂中更形顯露它靜甯之美，農人用心的開墾、播種，滋潤成青蔥的繁華，是台灣農業欣欣向榮最叫人動容的畫面。

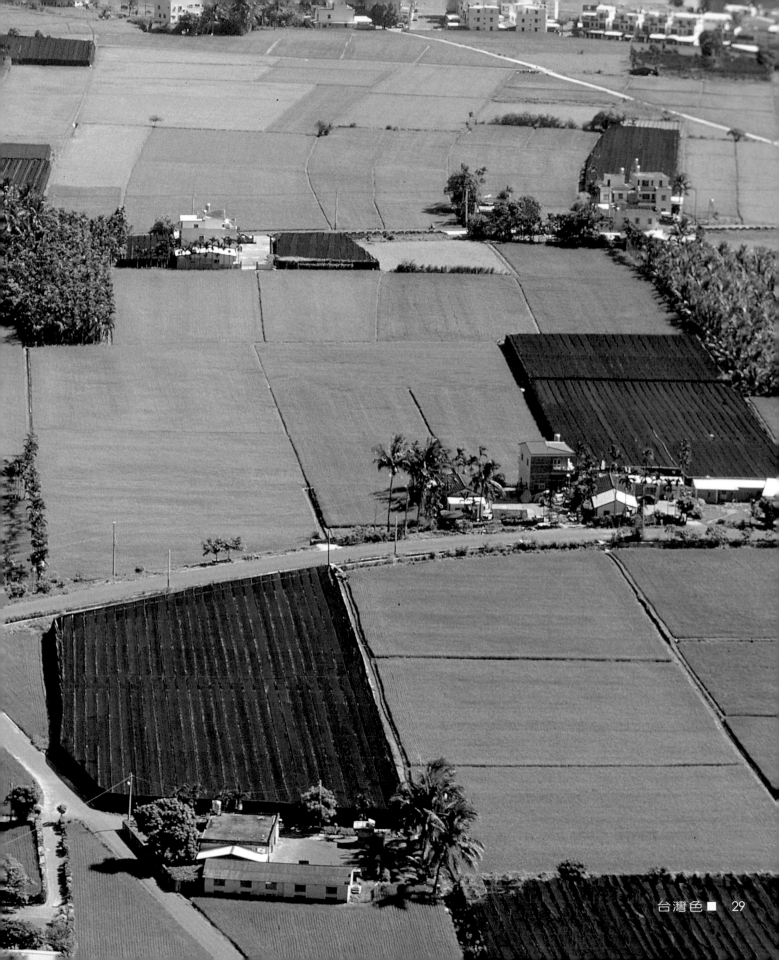

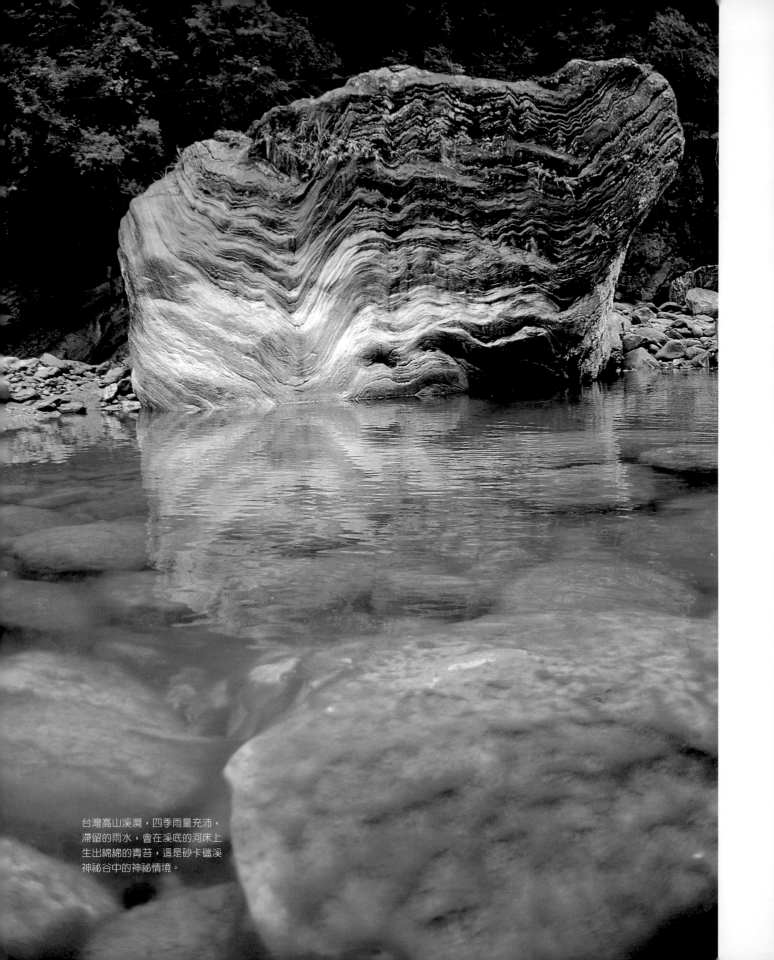

台灣高山溪澗，四季雨量充沛，
滯留的雨水，會在溪底的河床上
生出綿綿的青苔，這是砂卡礑溪
神祕谷中的神祕情境。

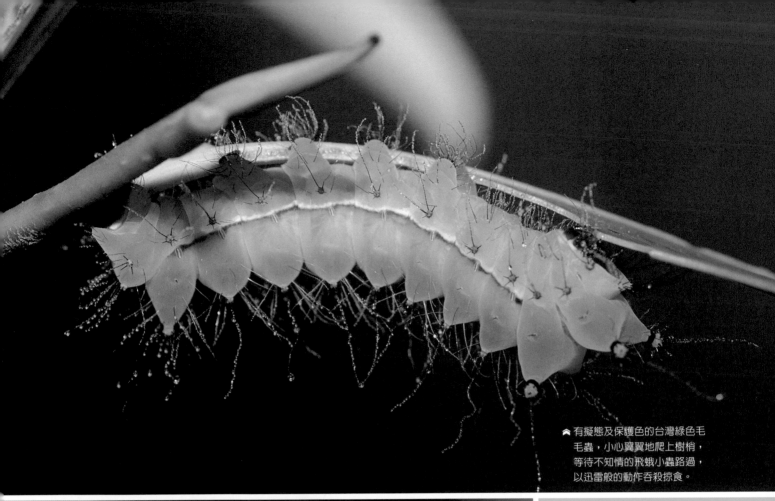

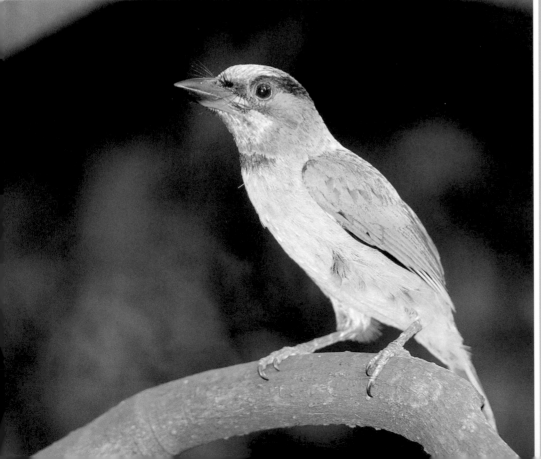

≪ 五色鳥的翠羽和牠經過的溪流
綠葉草木渾然一色，當牠劃過
水面或佇立在枝頭，都會給人
豔麗的驚鴻一瞥。

台灣地處亞熱帶且為四面
環海的島嶼，一年四季有
充足的陽光及豐沛的雨
量，提供最佳綠色植物成
長的條件；多變的綠色，
生意盎然的綠色，帶著豐
美，帶著希望，陪伴台灣
人民走過數百年殖民統治
的艱辛歲月。

在台灣人的心目中，綠色也不全然都是正面的意思，如果說某人帶上「綠帽子」，八成不是指這個人戴著綠顏色的帽子，而是指他的女人紅杏出牆，愛上別的男人，和綠色植物健康安定的意義極不相襯。

另外，綠色有時也和惡魔及疾病同在，一直是人們心中的陰影，台灣民間信仰中青面獠牙的鬼怪與惡霸，臉上都塗上綠色且形狀醜惡嚇人。奇怪的是，台灣人有時把這些綠色鬼怪當作是驅邪的符畫，以邪制邪，也算是少有的怪事。如果有人臉上發綠，也往往讓人連想到驚恐或身體不適的前兆。因而，人們對綠色複雜的感覺竟參雜糾葛在一起，滋味兩極化。

也因為綠色這種如惡魔般的聯想。同時給人們對綠色帶著極度神祕的想像，如同藏身在叢林中蛇類的眼光，閃耀著冷綠冰涼，而透露深不可及──極具神祕、誘惑，且高貴稀有的性的另類聯想。在台灣的翠綠玉石廣受歡迎，尤其最能吸引女性消費者的原因，應該就是這種邪惡的、恐怖的惡魔般背後隱藏的男性陽剛意象所散發出的深邃、神祕、稀有及高貴魅力的力量使然。

《 塗布著綠色漆面及鑲著貝殼碎片的匾額，是台灣先民們向大自然學習而來的配色技巧，也是對台灣綠色大地最虔誠篤實的回敬。

》 台灣民間信仰中青面獠牙，常代表符畫，有驅邪的功能。

《 台灣元宵花燈跑街，有紙糊、塑膠剪粘，抑或顏料直接上色，都不離巧豔奪目的紅綠對比，為賞燈的過客秀出最美的身段。

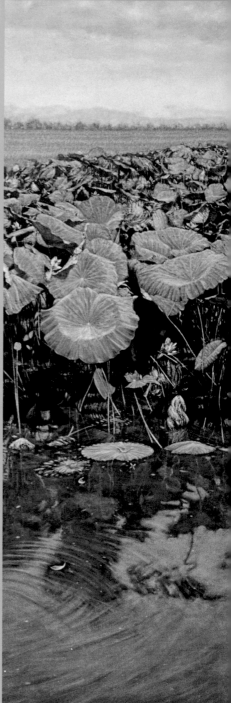

☙ 由綠色系列構成的綠色色階，分別由黃綠、綠、青綠與墨綠連繫上下天地兩極，在畫作邊際的兩端，突出綠色健康而旺盛的生命本質，而由中間寬闊的深綠引領觀賞者棲息於無限寧靜的心靈淨土，是畫家李蕭錕的抽象彩繪油畫。

☙ 畫家鄭善禧用大寫意半工筆的描繪，大量地使用鮮明的綠色壓克力顏料，層層塗染著台灣的山林曠野，畫家運筆的來去間，依稀可以嗅出這華麗之島、綠色土地的芬芳。（上圖）

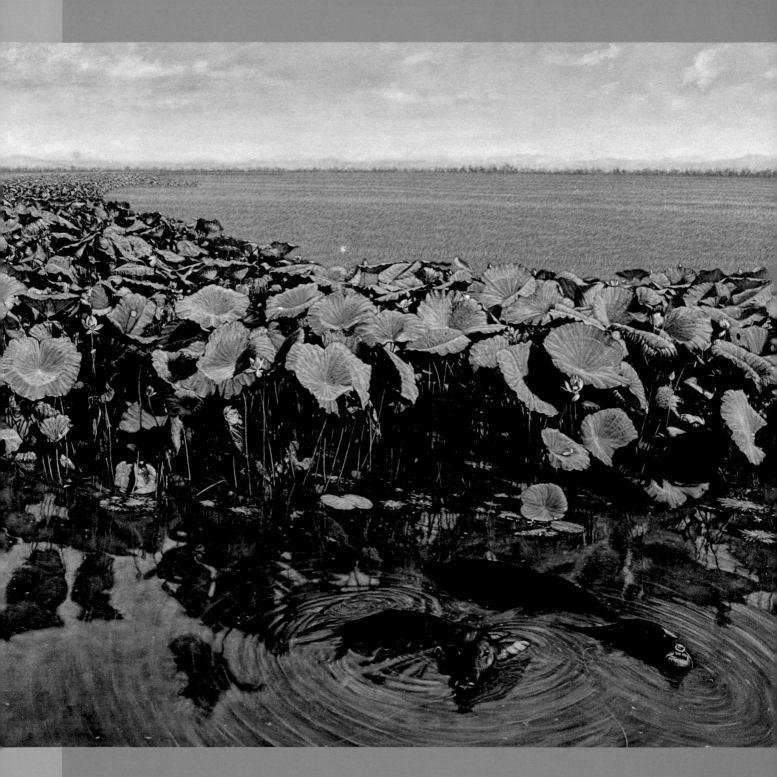

畫家黃銘昌筆下的水稻田及荷田系列，繪出了辛勤台灣農民的
生命面相，來自蒼天仁慈的護呵，雨水滋潤大地，轉化成一畝
畝生機勃發、綠意盎然的水稻田；荷田水塘中有優游的水牛，
更顯現一幅恬靜的台灣農村景色。（黃銘昌提供）

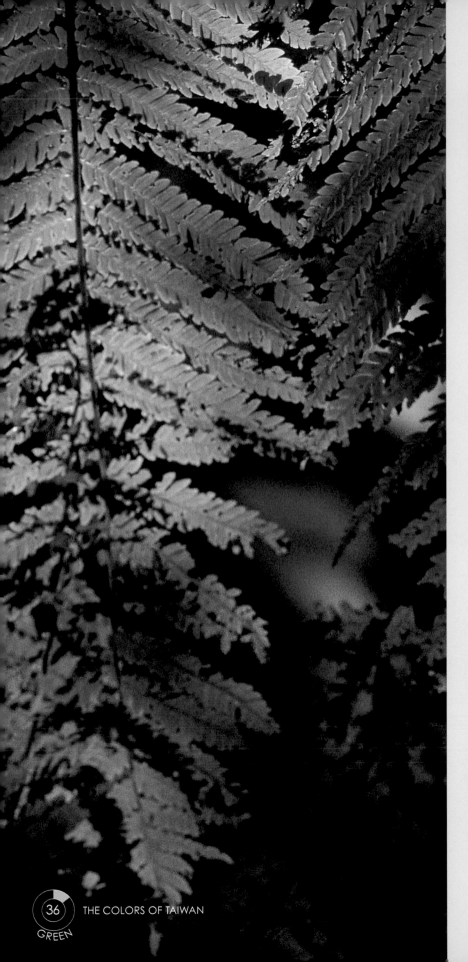

《 ⌃ 檢視垂下的筆筒樹樹葉，若隱若現的綠色倩影，迎
　　風起舞、婆娑生姿。

》 黑瓦屋舍在晨曦的光照下，烘托著翠綠的林木，經
　夜雨沖刷過的枝幹隨著陽光的移行，伸著慵懶的四
　肢，張口吹出綠色的晨景，向人們道聲早安。

─────────────────────

》 台北植物園的初夏，池塘中的荷葉擎著露水和朝
　陽，都化為一團團、一簇簇的綠色詩情，生意盎
　然。

蔥嶺青岳被微風吹過，翻起一波波綠浪，由左向右，由
右向左，曼妙婀娜，台灣苗栗鄉間的山景氣勢澎湃而動
人。

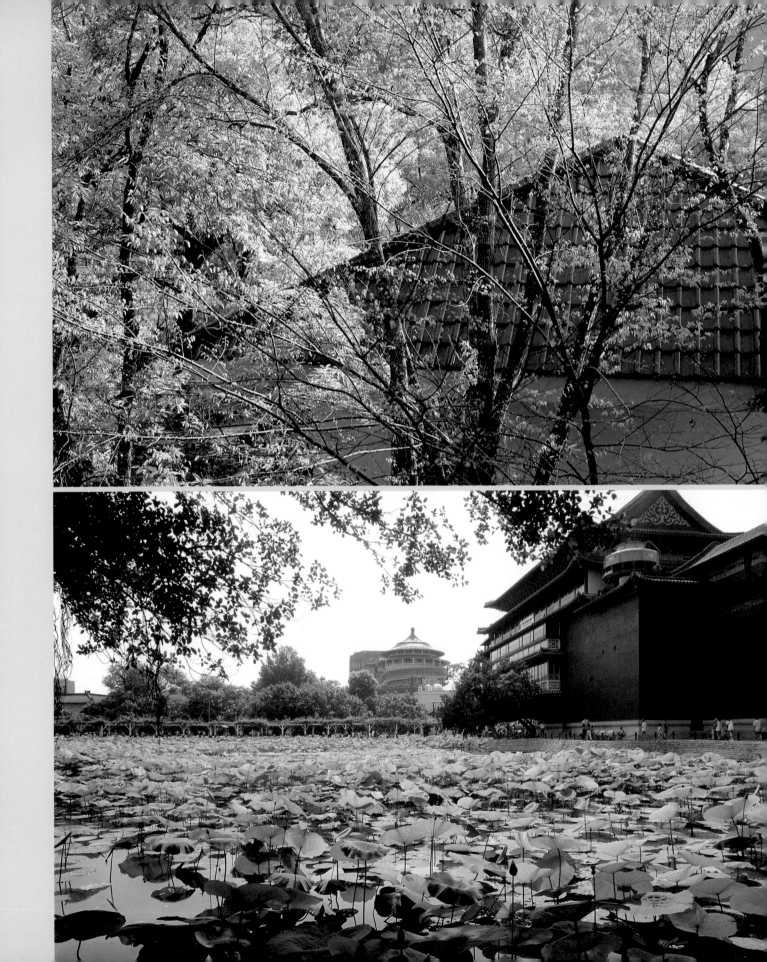

^ 帶著鮮綠闊葉的小菜花田，有太陽般
金黃的花朵相伴，協奏出台灣鄉間田
野的黃綠交響曲。

» 勁拔的青蔥直挺挺地護著小花，像母
親呵護著幼兒，道盡人間情愛的偉大
與不朽。（中圖）

» 濕熱的氣候、鬆柔的土壤，是台灣綠
竹的溫床，砍下的竹竿，在田間野地
被整齊地堆疊成一幅現代繪畫。（右
圖）

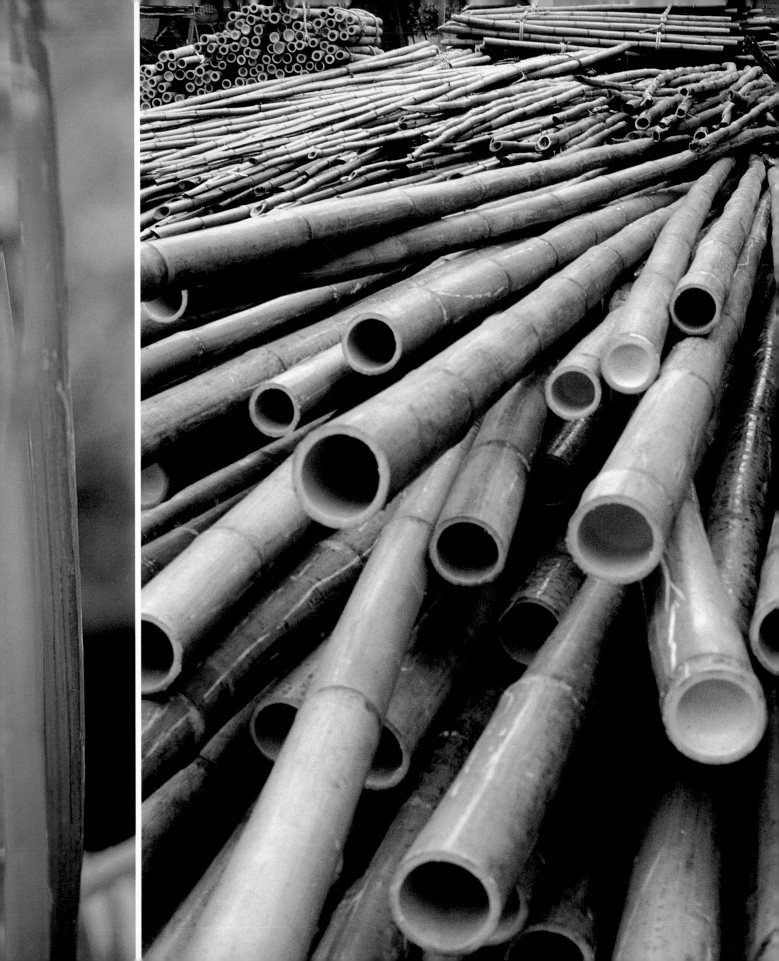

BROWN 褐

與自然為友、尊古人為師的本質
The Essence of befriending with Nature and honoring the ancient

任何一種顏色消褪時，便意味著生命的老化與衰敗，緊接著而來的是無可避免的死亡恐懼。佛教的緣起論，謂外在事物無一不出生、老、病、死的範圍，即成、住、壞、空四個階段，外在事物不斷幻化、不斷變遷，都是在這四種起落變易間運行，故佛門禪師都以這種變化視為自然與必然，而以平常心對待。

台灣人的文化中，除去鮮豔耀眼的各種純色及原色系的偏愛，在多數的場合幾乎完全不設防地接受高彩度的各種鮮麗色，努力使生命活現，激顯澎湃的熱力，希望每天都充滿著生意盎然；但另一方面，也甘於隱藏在鮮耀的舞台背後，獨自享用褪色或無色之美，與自然為友，尊古人為師。

》自淡水沿三芝鄉順道而下，秋收後的甘草焚燒，形成黃、褐相間的美麗地景，讓人想起梵谷畫中麥田大地壯麗的景色。

褐色，是色彩中最能代表一種褪了光彩、脫去鮮麗上衣
之後所還原後的自然色的本質。它素樸、簡純、平和、
靜穆等歸於平靜中的恬然之境，是進入禪宗所謂涅槃寂
靜前的一段生息靜養的階段，它並非全然靜止，而是像
炭火的灰爐般，深藏火種生息依舊，但不羨風華。

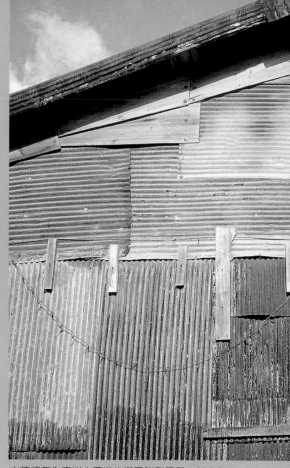

古寺大鐘下陳舊的圓拱形木門，白漆脫落，現出木質原色輪紋，鐘聲依舊，
卻喚不回昔日的光彩。

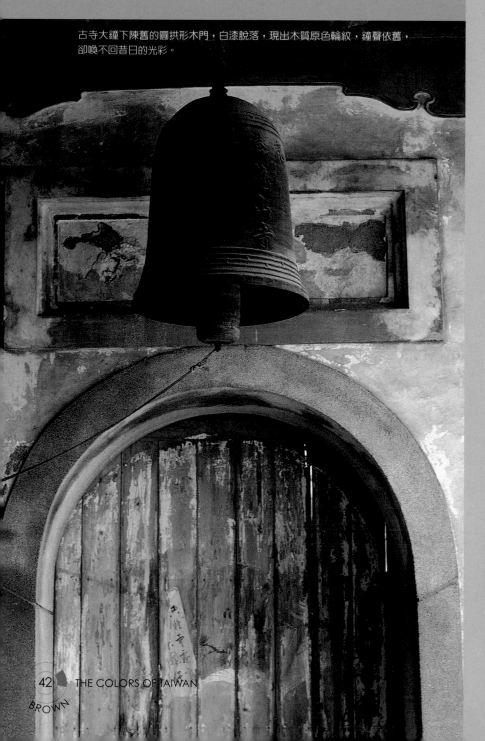

山牆經年為東岸太平洋的海風強烈襲擊，加上無
情的日照雨淋，屋主人一次次為它修繕，像破衣
上的補釘，一塊塊拼成前衛與現代藝術的圖騰。

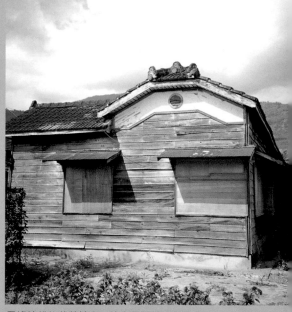

日據時代的花蓮糖廠，除去屋瓦幾乎都是木造，
泛著暮年灰褐色板面，皺起一臉的蒼老。

台灣傳統建築構件中的屋脊與山牆在歷經風吹雨打之後,最能顯露那種褪盡鉛華、自然樸素的褐色之美。屋脊櫛比鱗次的結構所呈現的穩定感,更透露出傳統建築與儒釋道禪融通後壯偉的文化積澱。

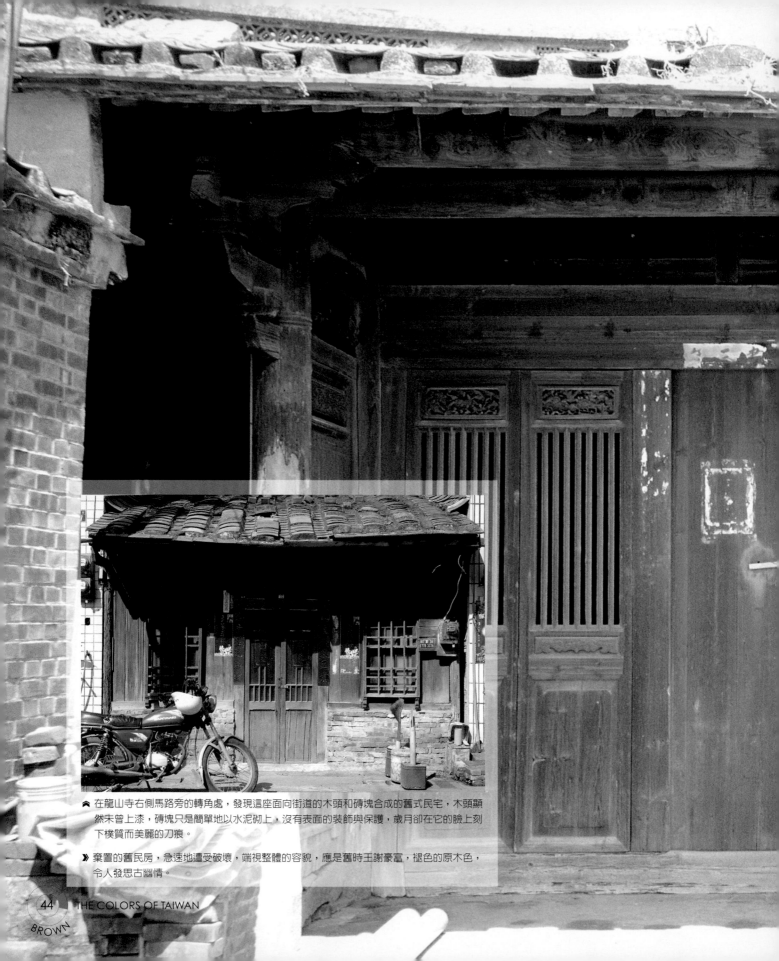

在龍山寺右側馬路旁的轉角處，發現這座面向街道的木頭和磚塊合成的舊式民宅，木頭顯然未曾上漆，磚塊只是簡單地以水泥砌上，沒有表面的裝飾與保護，歲月卻在它的臉上刻下樸質而美麗的刀痕。

棄置的舊民房，急速地遭受破壞，端視整體的容貌，應是舊時王謝豪富，褪色的原木色，令人發思古幽情。

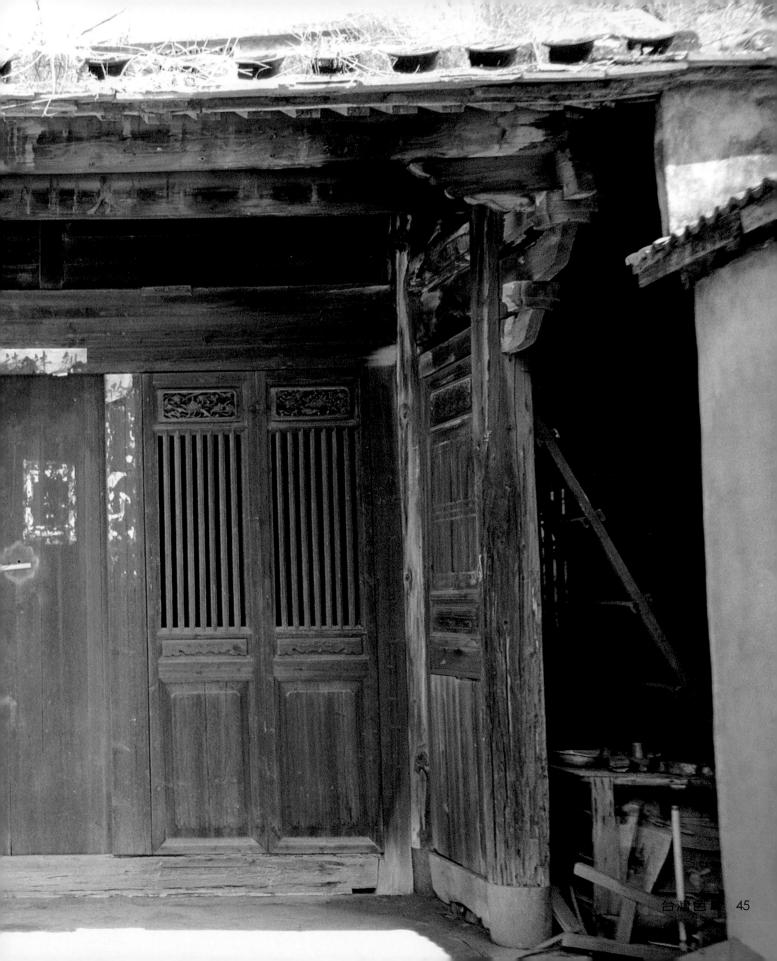

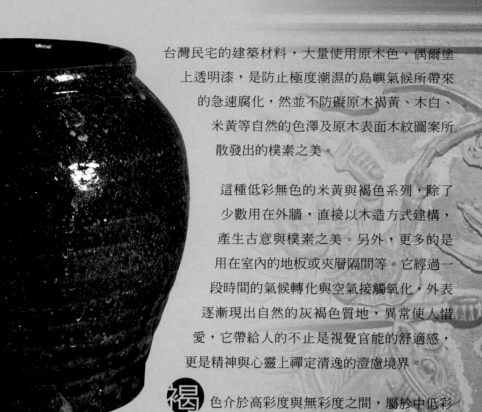

台灣民宅的建築材料，大量使用原木色，偶爾塗上透明漆，是防止極度潮濕的島嶼氣候所帶來的急速腐化，然並不防礙原木褐黃、木白、米黃等自然的色澤及原木表面木紋圖案所散發出的樸素之美。

這種低彩無色的米黃與褐色系列，除了少數用在外牆，直接以木造方式建構，產生古意與樸素之美。另外，更多的是用在室內的地板或夾層隔間等。它經過一段時間的氣候轉化與空氣接觸氧化，外表逐漸現出自然的灰褐色質地，異常使人惜愛，它帶給人的不止是視覺官能的舒適感，更是精神與心靈上禪定清逸的澄慮境界。

褐色介於高彩度與無彩度之間，屬於中低彩度的色調，介於兩個極端之間，故有中和、平和、中庸、諧和之蘊藉之美，近於道、近於禪、更近於台灣平常百姓樸實無華的心。

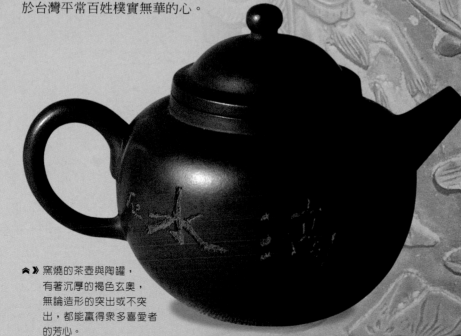

❯❯ 窯燒的茶壺與陶罐，有著沉厚的褐色玄奧，無論造形的突出或不突出，都能贏得眾多喜愛者的芳心。

❯ 台灣傳統木製家具，在先民的巧手中，顯現極不平凡的技藝，螺鈿法的工匠手法，是在深褐色茄冬木的底部，鑲入淺褐色的石榴木，而半浮雕的立體效果，更形突出人物的栩栩如生。

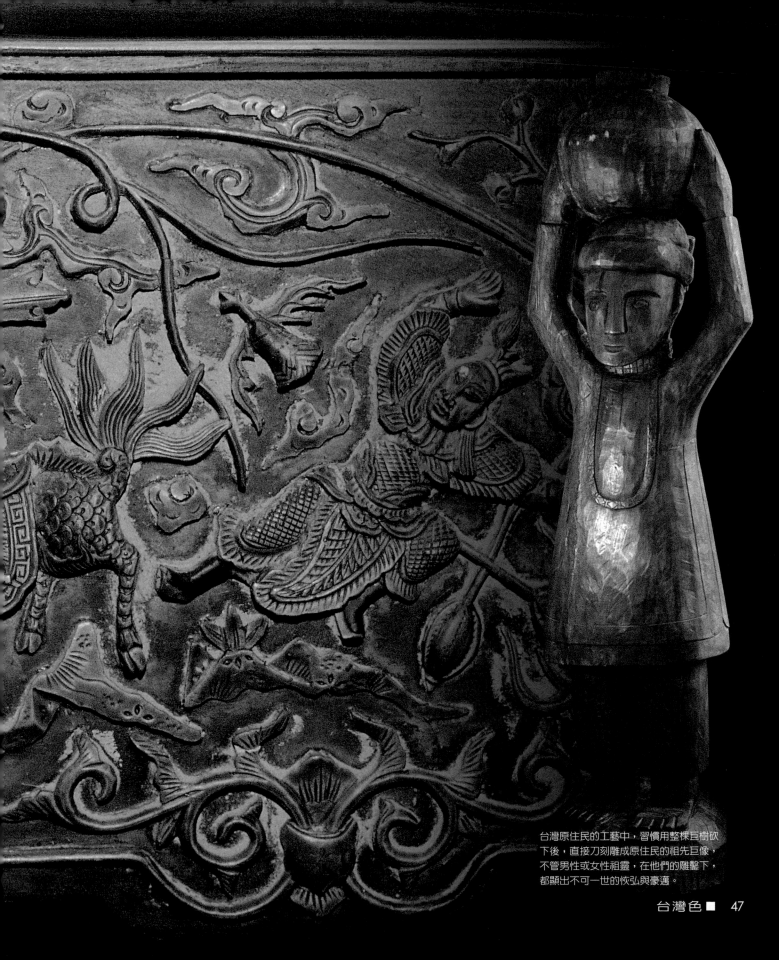

台灣原住民的工藝中，習慣用整棵巨樹砍
下後，直接刀刻雕成原住民的祖先巨像，
不管男性或女性祖靈，在他們的雕鑿下，
都顯出不可一世的恢弘與豪邁。

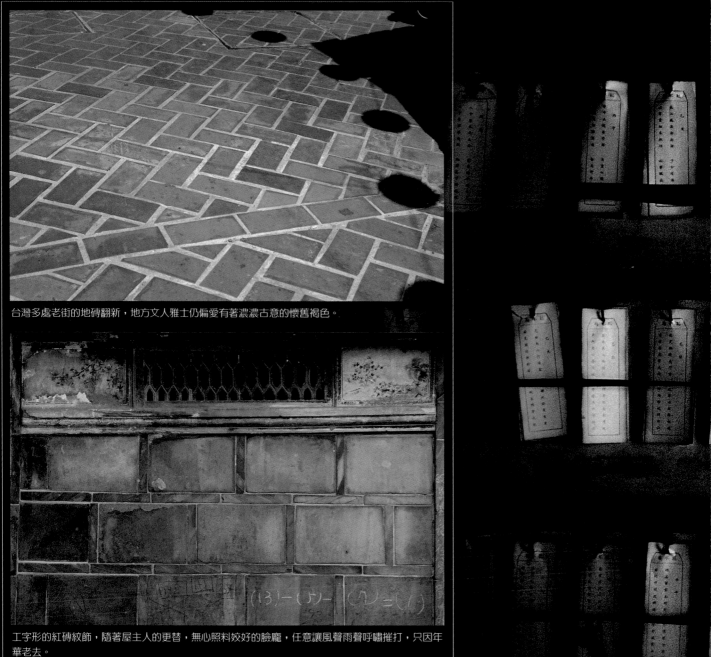

台灣多處老街的地磚翻新，地方文人雅士仍偏愛有著濃濃古意的懷舊褐色。

工字形的紅磚紋飾，隨著屋主人的更替，無心照料姣好的臉龐，任意讓風聲雨聲呼嘯摧打，只因年華老去。

泛黃的籤詩，整齊地擺在經久的褐色
木櫃裡，久待信徒的卜問尋解，說鴻
濛紙上寫盡你的雲山滄海。

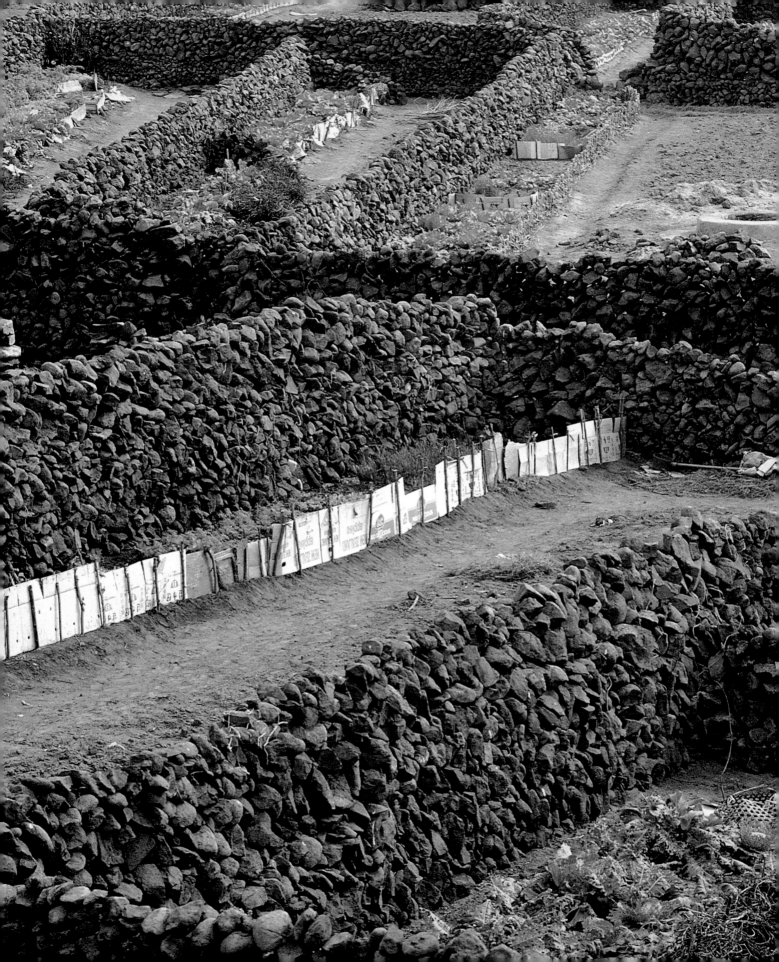

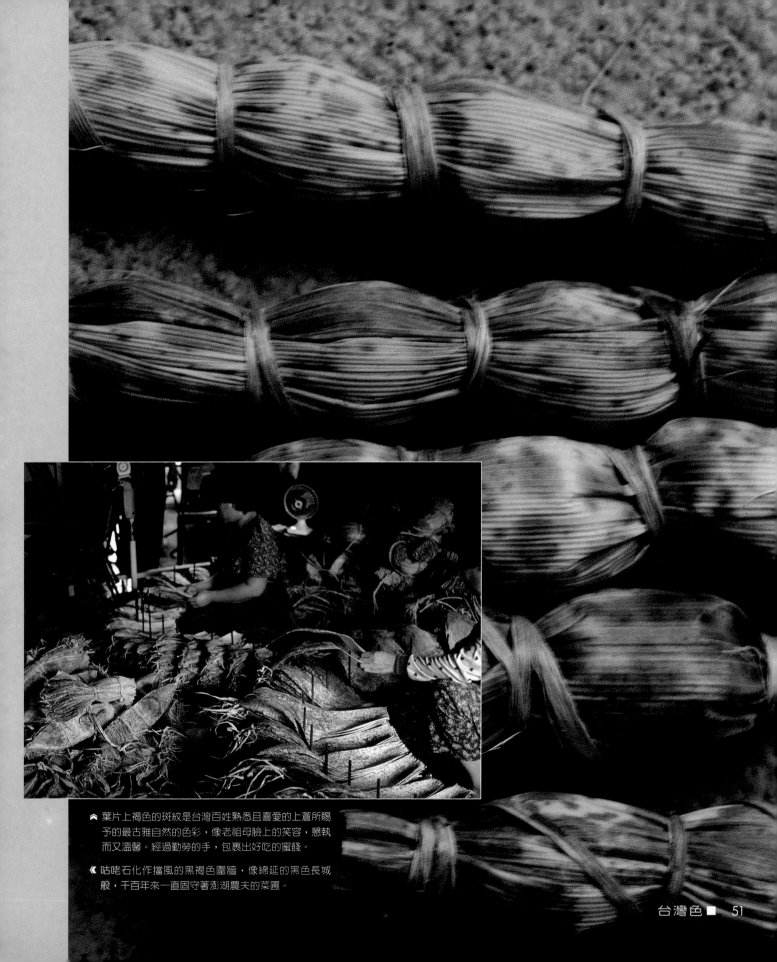

� 葉片上褐色的斑紋是台灣百姓熟悉且喜愛的上蒼所賜
予的最古雅自然的色彩，像老祖母臉上的笑容，懇執
而又溫馨。經過勤勞的手，包裹出好吃的蜜餞。

《 咕咾石化作擋風的黑褐色圍牆，像綿延的黑色長城
般，千百年來一直固守著澎湖農夫的菜圃。

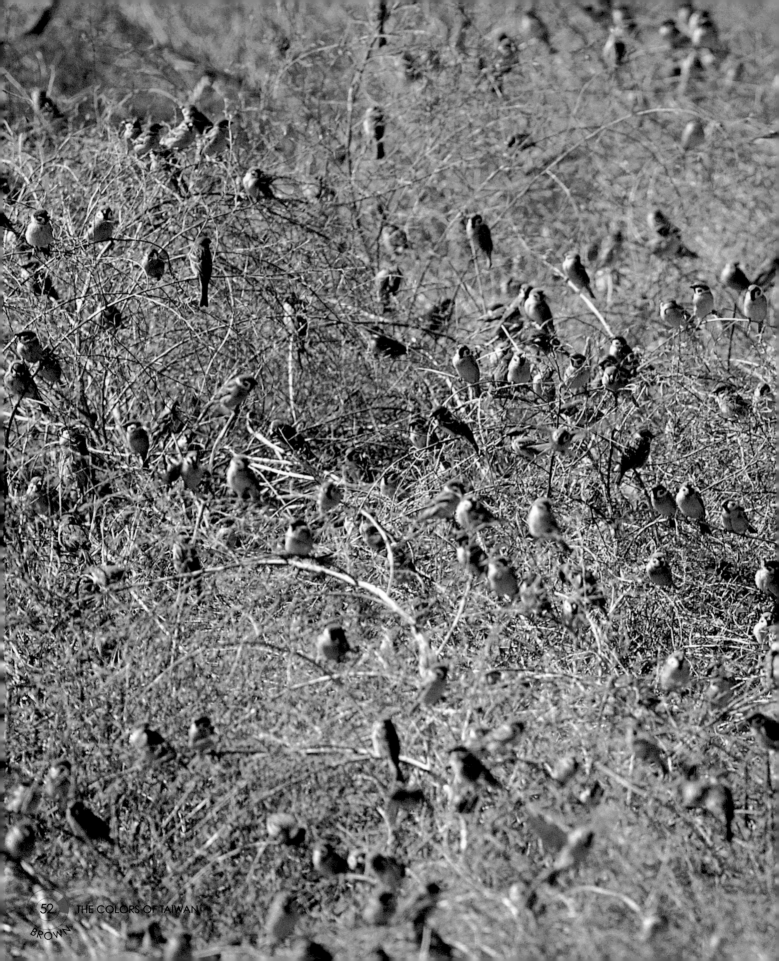

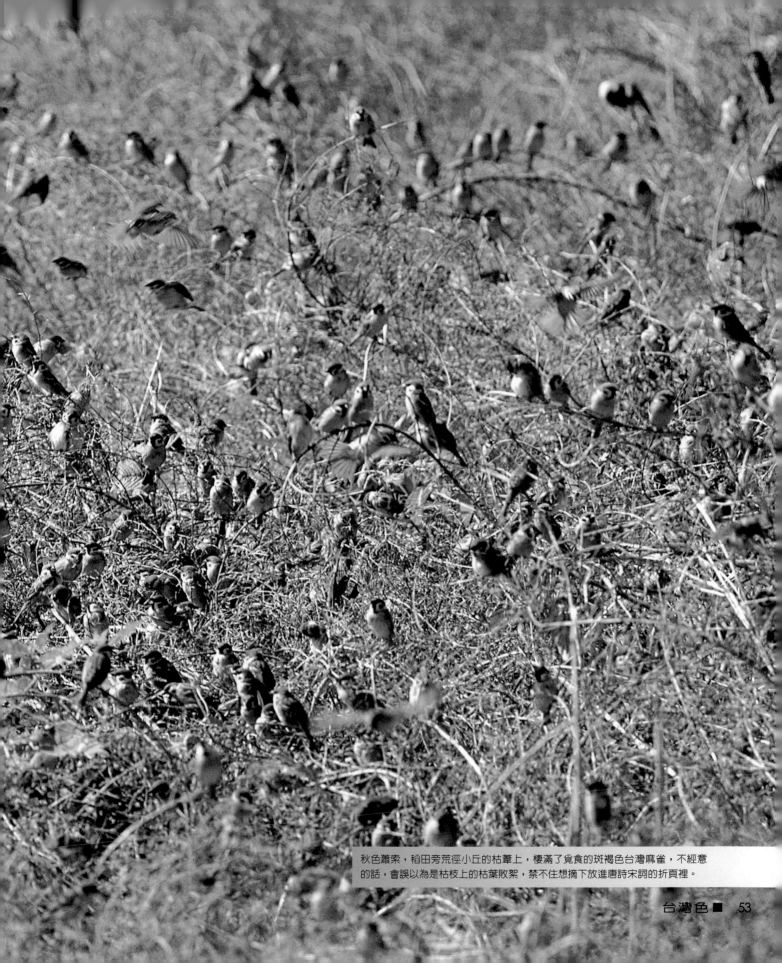

秋色蕭索，稻田旁荒徑小丘的枯葦上，棲滿了覓食的斑褐色台灣麻雀，不經意的話，會誤以為是枯枝上的枯葉敗絮，禁不住想摘下放進唐詩宋詞的折頁裡。

BLUE 藍

生命源起、廉義淨純的空間表徵
The derivation of lives and the immense space of purity

藍色，屬於天空、屬於海洋、屬於宇宙、屬於太虛。

藍色，象徵一種大氣與大器、無際與無邊、無垠與無限。

在西洋人眼中，生命與海洋有關，生命來自海洋，藍色是海洋的表徵，因此，藍色象徵著生命、生意與繁殖。聖母子都穿海水般藍色衣飾，意味人類生命的源起，同時向藍色致敬。

在台灣，和中國傳統文化同源，藍色被稱作青色，青色代表新生、新鮮、萌芽、初生、新手、新人。青色之「青」又稱為「生」，「新手」即「生手」或「青手」。都指向初發或初生之義。

➥ 台灣野鳥黃胸青鶲是台灣民俗玻璃彩繪上的常客，背羽呈藍色琉璃的透光感，和腹部帶橙黃味的柔適感，成視覺和觸覺的對比，彩繪師傅運用水墨的渲染效果，將原為工筆的畫稿一變而為寫意的天地。

➥ 帝雉的藍腹青翠，在閃爍著金黃背羽的烘托下，更形突出帝雉不可一世的威嚴，橫跨畫面斜角的構圖鳥瞰臨下，尤見民間工藝師傅的巧思。

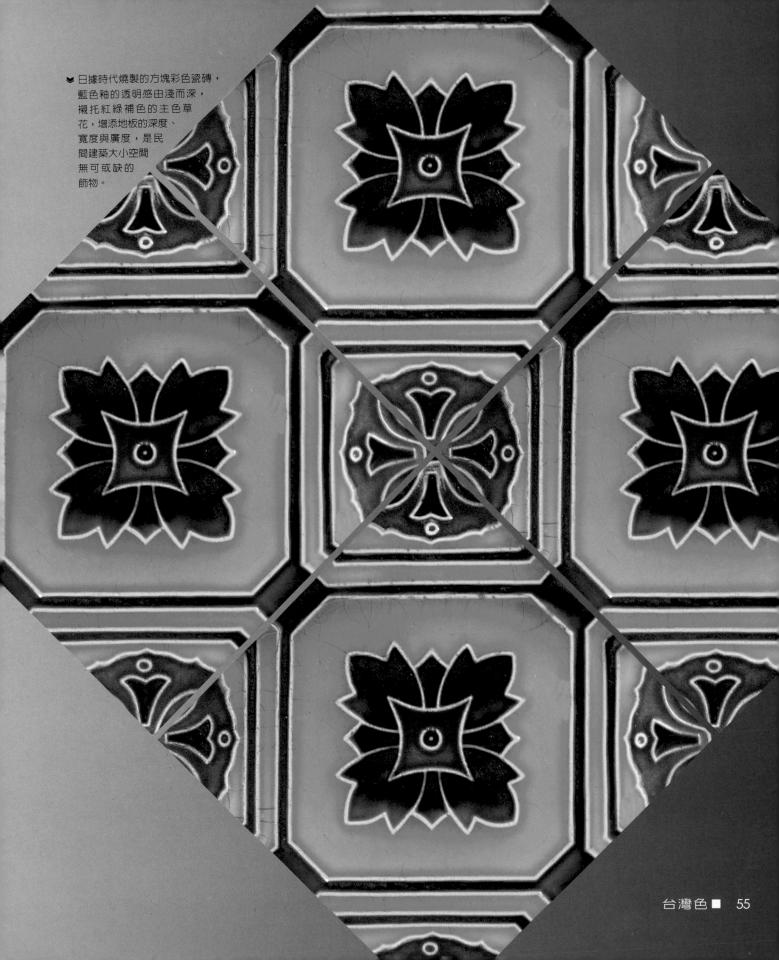

日據時代燒製的方塊彩色瓷磚，
藍色釉的透明感由淺而深，
襯托紅綠補色的主色草
花，增添地板的深度、
寬度與廣度，是民
間建築大小空間
無可或缺的
飾物。

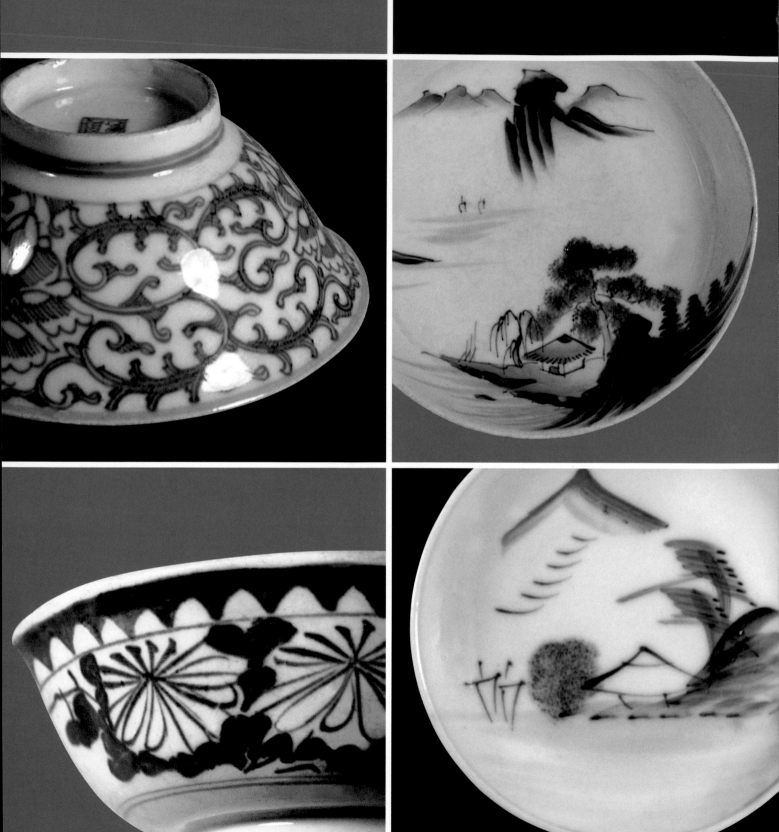

古代中國的五行五方中的青色，指的是青綠色，謂東方為太陽昇起之方位，草木乃至萬物皆因受日光照射而成長茁壯，故草木的青綠色被轉化為生命起源的方向，同時也被意象化成生命初發的代表色。藍色與綠色常是台灣人眼中的青色，偏向冷色調，涵富清淨、安靜、安定，及舒適安逸感，因與大自然中的海洋、天際、宇宙之色彩有關，隨之帶來相同的命運——生息不斷，希望無窮。

《 盛飯裝菜的瓷碗繪上裝飾著卷草曲紋圖案的青花彩繪，豐盛了宴席的喜氣，也豐盛了喜氣的宴席。(左排)

《 傳統中國畫家將偌大的自然山水移入咫尺的宣紙上，被譽為「咫尺千里」，小中見大，台灣的瓷器彩繪師傅再將宣紙上的山水縮影，化玄為青，也不失山水之大，自然之壯闊，可以比擬為「芥子納須彌」，一粒砂容三千大千世界。(中排)

《 藝術的魅力，不在於再現實物，而在於將實物轉化為新的生命形式，而這個生命形式立刻化為永恆；青花瓷上的青花雄雞不等於田野間活蹦亂跳的雄雞。但此處青花簡筆，少勝於多，簡單勝於繁複。(右排)

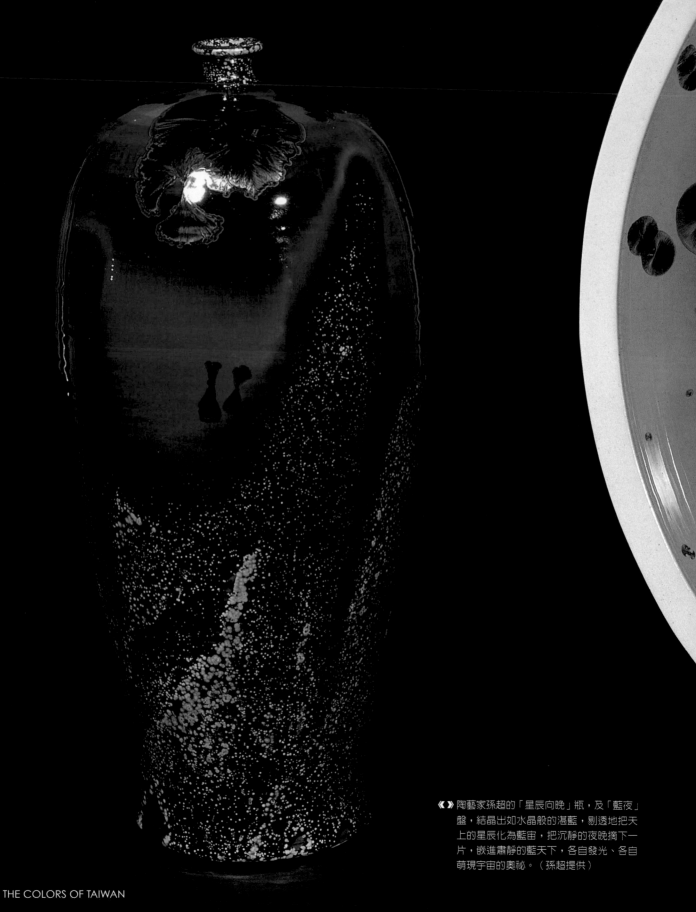

《》陶藝家孫超的「星辰向晚」瓶,及「藍夜」
盤,結晶出如水晶般的湛藍,剔透地把天
上的星辰化為藍宙,把沉靜的夜晚摘下一
片,嵌進肅靜的藍天下,各自發光、各自
萌現宇宙的奧祕。(孫超提供)

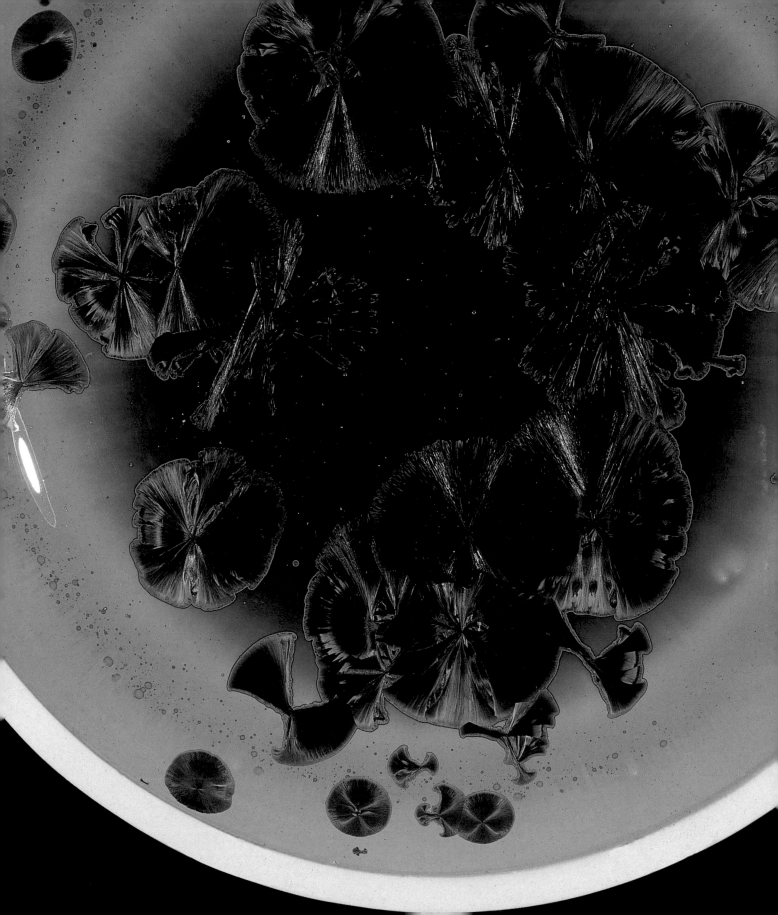

古時書生著青衣，廉潔之官謂清官，如包青天。百姓著藍色花瓣染成的藍染布，生活器用的青花瓷，包括碗、匙、瓶、缽、盆等，在台灣早期的民生用品中俯拾皆是。這時的青色、青花的意義又和潔淨無暇、純淨無染本質產生聯想，國劇臉譜上的青臉白臉同時是正義清白的一方。

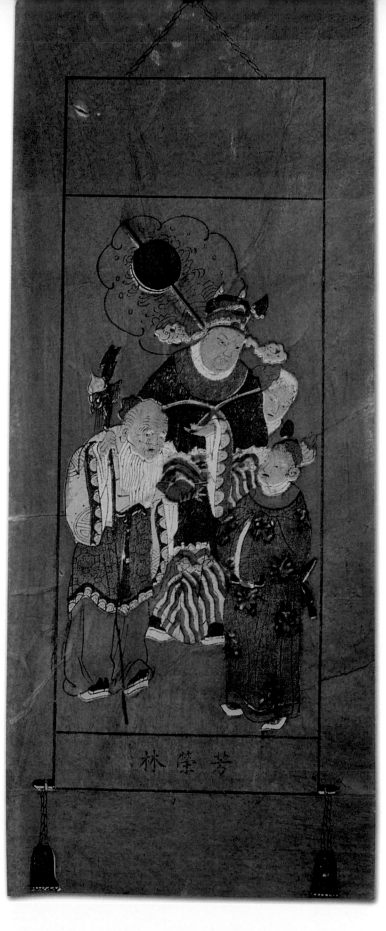

林榮芳

≪ 早期台灣老版畫，繪製著富有閩南風味的道釋融通的人物花草，除鮮紅色外，青色或藍色為主色的圖案最為耀眼奪目，不同色階構成的紙飾品，既古典又前衛，既傳統又現代。

≫ 福祿壽三星拱照，即言「三星」則非用青天藍不可，彷彿此三星從天而降，從青日蔚雲處臨下人間，帶給蒼生福祉、俸祿和長命百歲。

《 單版墨線加人工手繪的台灣民間彩繪手卷，展開後
　細觀畫面上的每一物都那麼栩栩如生、躍然紙上，
　民間美術粗獷質樸，隨意點染，都大大不同於文人
　絹秀纖細、小心謹慎的筆觸。

《 早期的台灣老版畫，繪製著富有閩南風味的道釋融
　通的人物花草，除了鮮紅色之外，青色或藍色為主
　色的圖案最為耀眼奪目，不同色階構成的紙飾品，
　既古典又前衛，既傳統又現代。

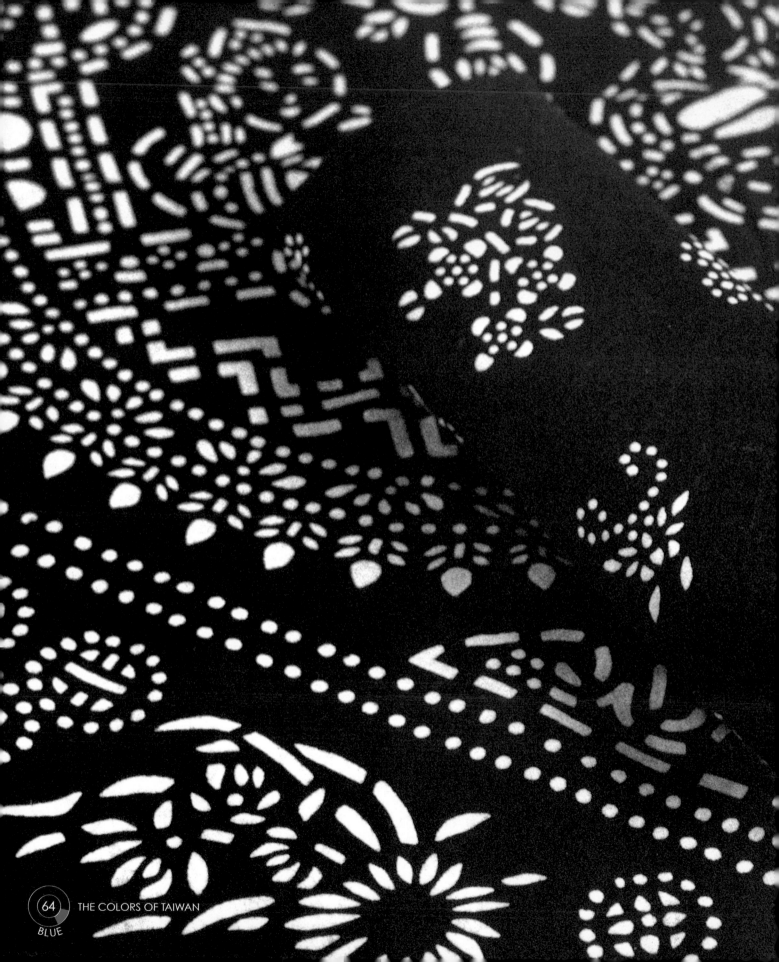

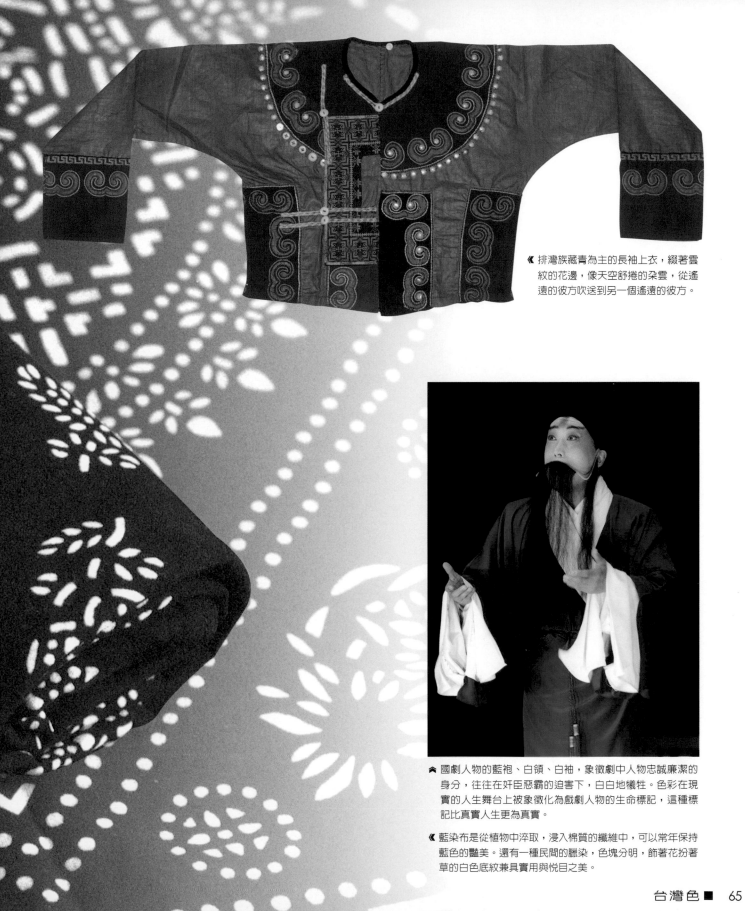

《 排灣族藏青為主的長袖上衣，綴著雲
紋的花邊，像天空舒捲的朵雲，從遙
遠的彼方吹送到另一個遙遠的彼方。

▲ 國劇人物的藍袍、白領、白袖，象徵劇中人物忠誠廉潔的
身分，往往在奸臣惡霸的迫害下，白白地犧牲。色彩在現
實的人生舞台上被象徵化為戲劇人物的生命標記，這種標
記比真實人生更為真實。

《 藍染布是從植物中淬取，浸入棉質的纖維中，可以常年保持
藍色的豔美。還有一種民間的臘染，色塊分明，飾著花扮著
草的白色底紋兼具實用與悅目之美。

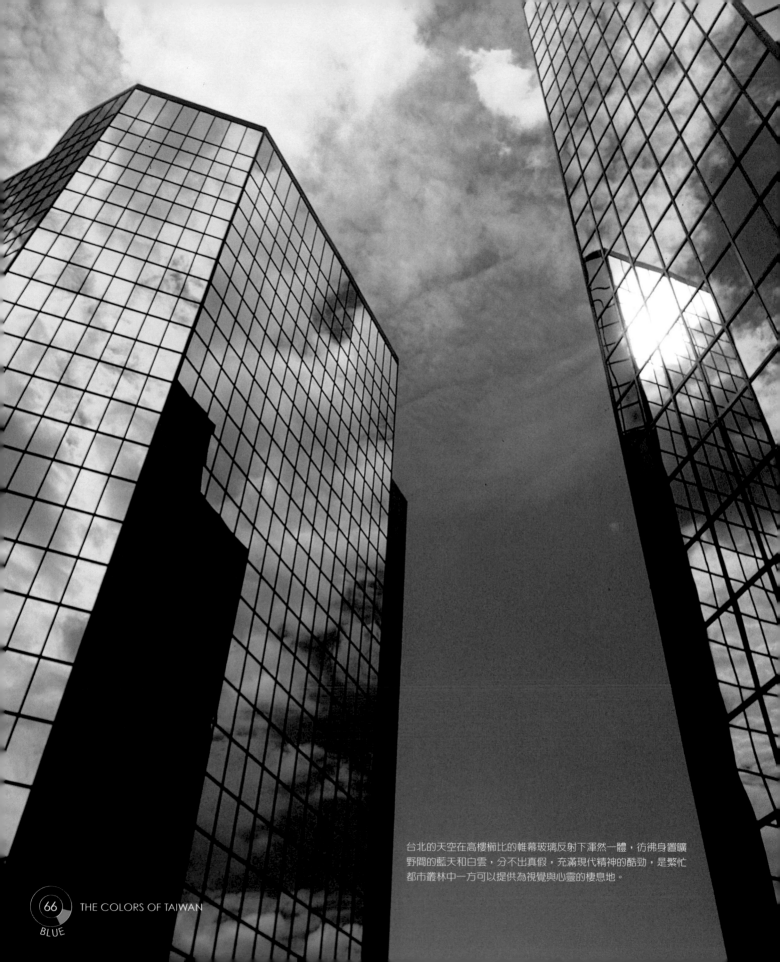

台北的天空在高樓櫛比的帷幕玻璃反射下渾然一體，彷彿身置曠野間的藍天和白雲，分不出真假，充滿現代精神的酷勁，是繁忙都市叢林中一方可以提供為視覺與心靈的棲息地。

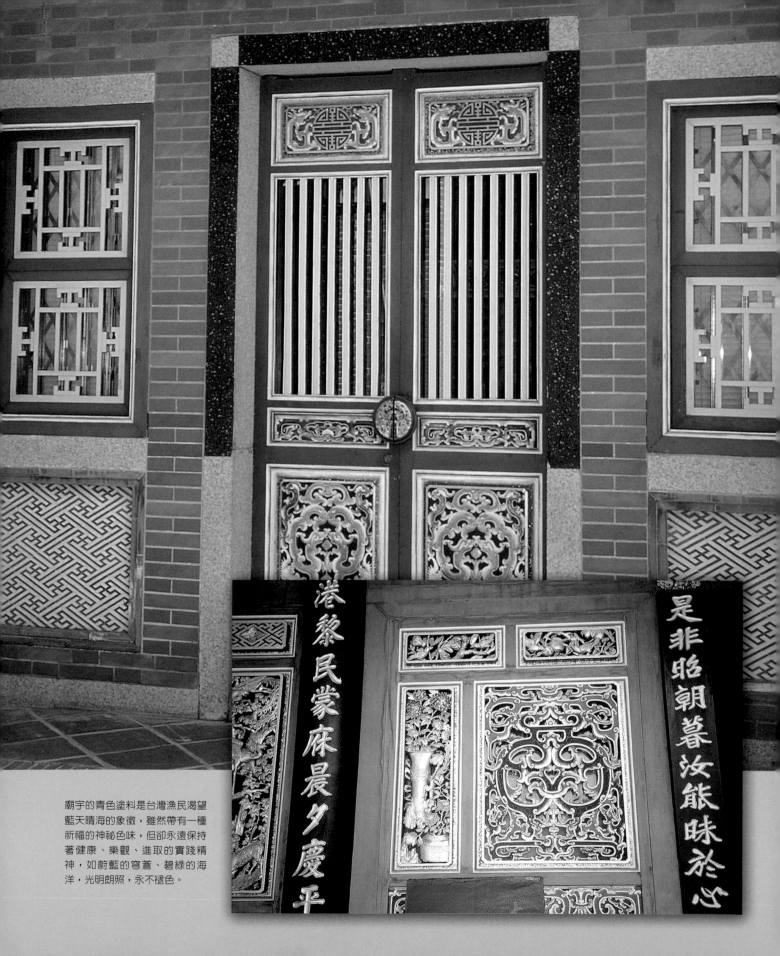

廟宇的青色塗料是台灣漁民渴望
藍天晴海的象徵，雖然帶有一種
祈福的神祕色味，但卻永遠保持
著健康、樂觀、進取的實踐精
神，如蔚藍的穹蒼、碧綠的海
洋，光明朗照，永不褪色。

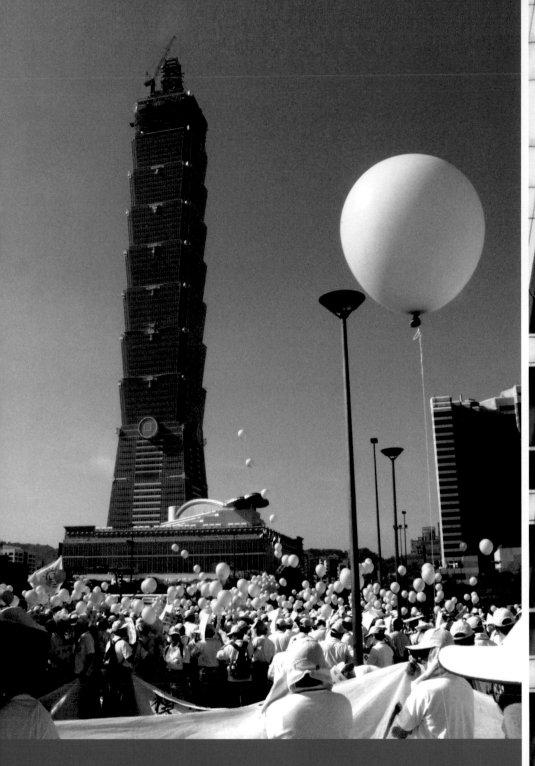

≪ 邁向國際化的台灣，以世界最高樓台北一〇一大樓在國際現代
建築中表現她的企圖心。在藍天、藍氣球的烘托下，一股象徵
生命、新生、萌芽的意象空間在此時此地瀰漫，展現出台灣人
不斷向上追求的旺盛生命力。

≫ 台北的現代，現代的台北，淡水紅樹林旁的藍色帷幕玻璃工業
大樓，象徵台北邁向世界現代化的重要標地。

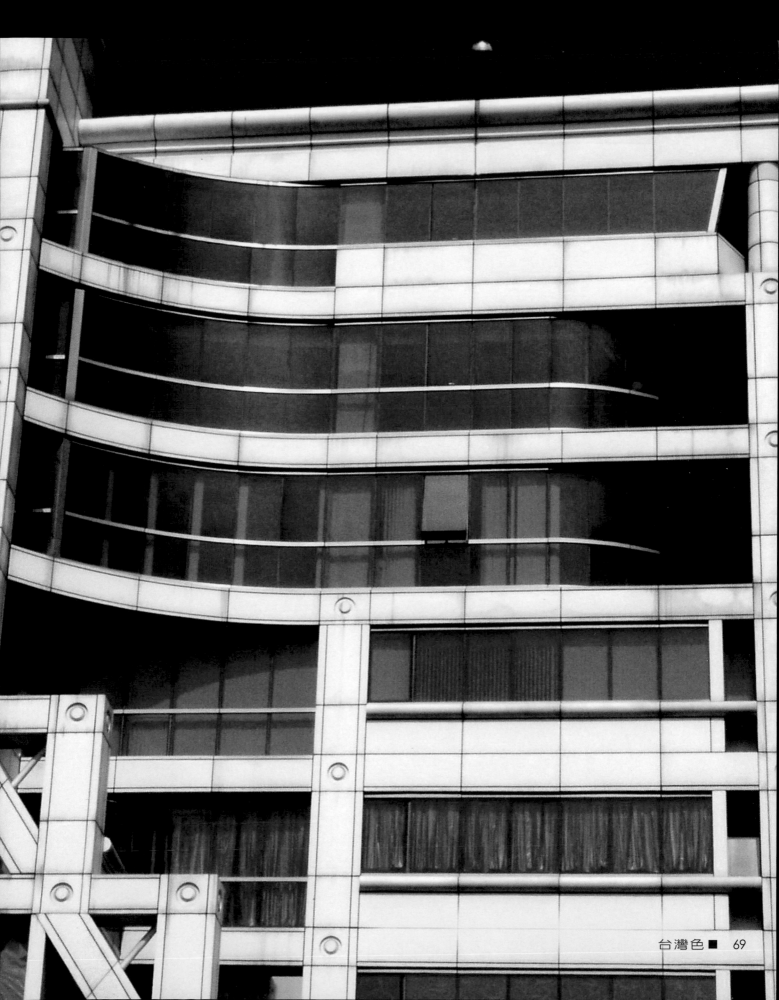

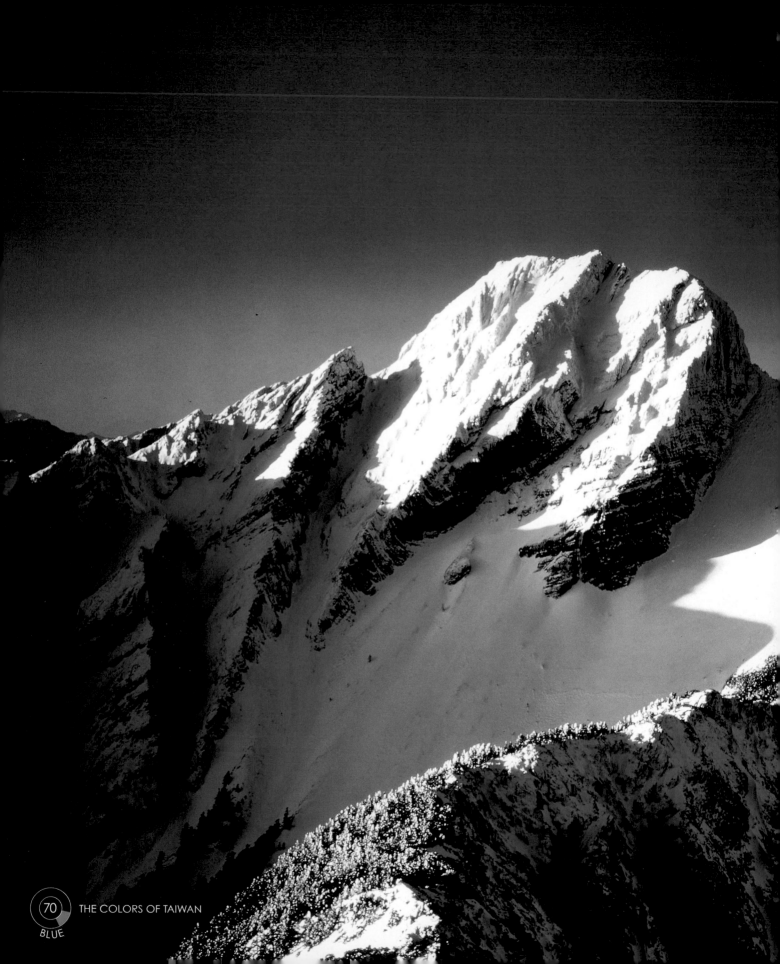

THE COLORS OF TAIWAN

BLUE

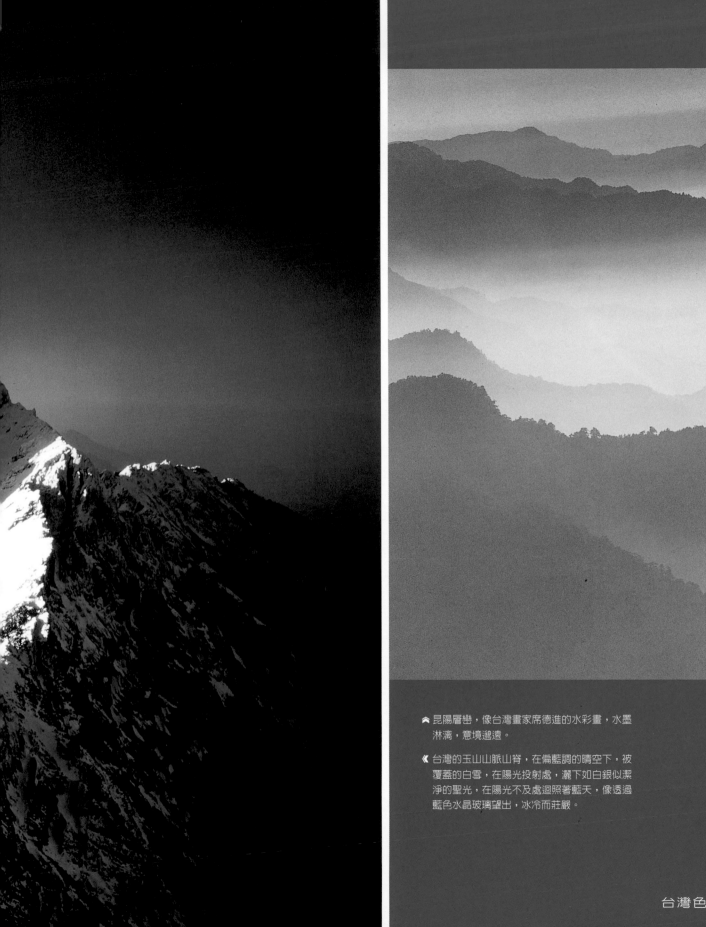

✿ 昆陽層巒，像台灣畫家席德進的水彩畫，水墨
淋漓，意境邈遠。

《 台灣的玉山山脈山脊，在偏藍調的晴空下，被
覆蓋的白雪，在陽光投射處，灑下如白銀似潔
淨的聖光，在陽光不及處迴照著藍天，像透過
藍色水晶玻璃望出，冰冷而莊嚴。

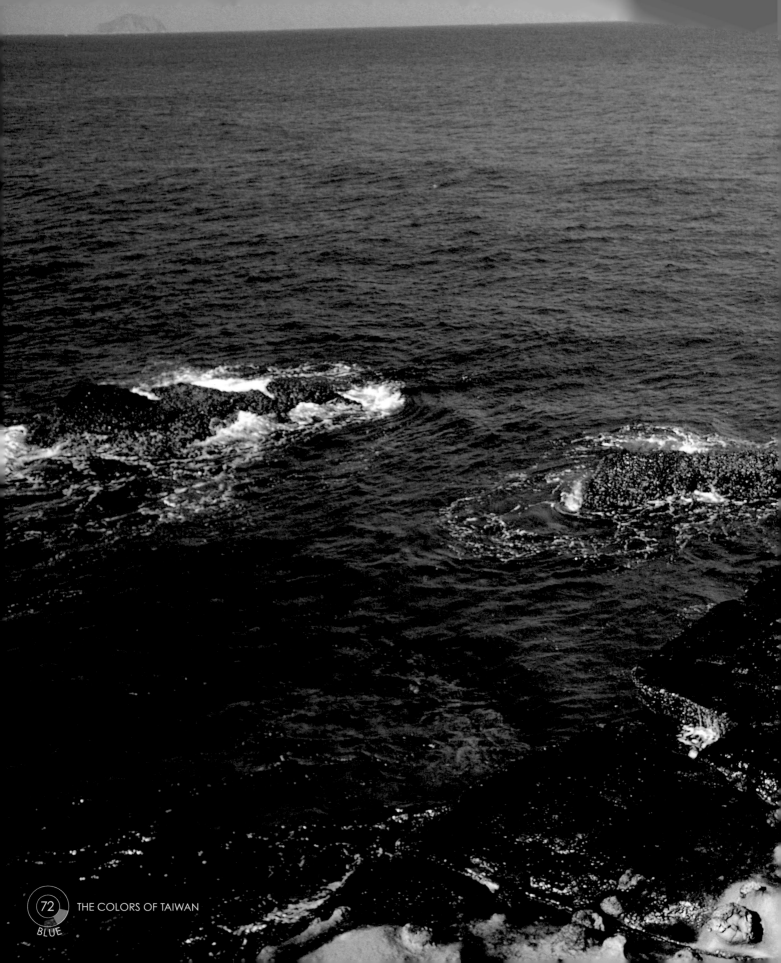

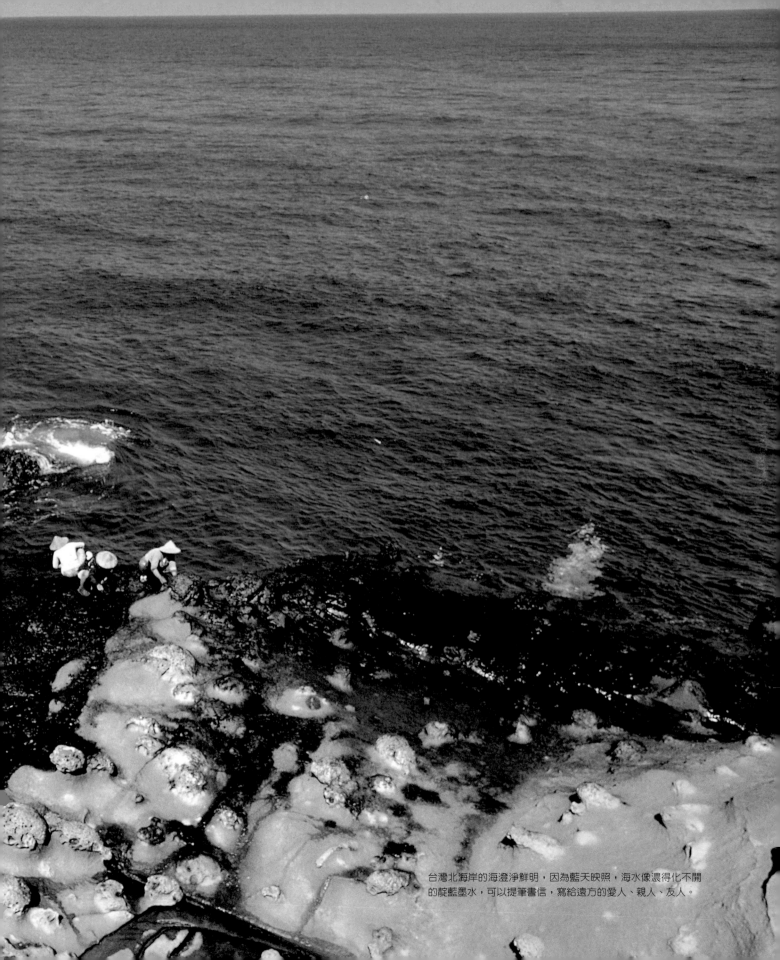

台灣北海岸的海澄淨鮮明，因為藍天映照，海水像濃得化不開的靛藍墨水，可以提筆書信，寫給遠方的愛人、親人、友人。

CORAL PINK

用愛、用情、用生命的炫爛，釀造台灣自己的春天
The Source brewing out the prime of Taiwan
with devotion, love and the vibrancy of life

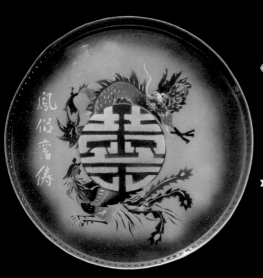

《 新娘訂婚時為賓客盛甜茶、裝
紅包的盤子，龍鳳雙喜的美麗
圖案印著金色「鳳侶鸞儔」四
字，在桃紅底色的輝映下，顯
得喜氣洋洋，這種欲言又止，
情卻害羞的台灣新娘的無言之
語，在這塊圓盤中表露無遺。

》 最受孩子們喜愛的布袋戲偶，
是在臉上塗粧色彩，施紅敷
綠，大膽而驚豔，突出而富對
比效果的戲劇性張力。

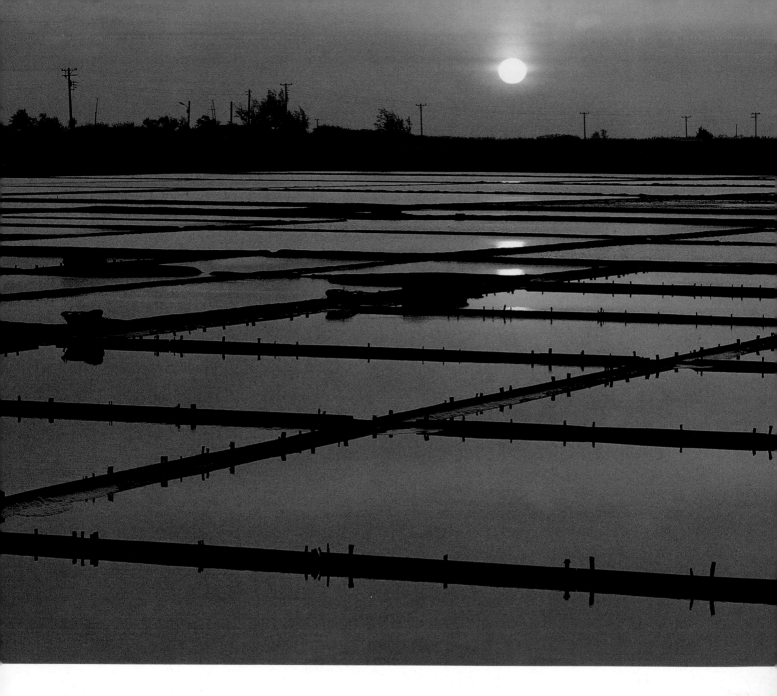

桃紅色和紅色一樣都渲染著生命的喜悅和生機。祇是，桃紅色較偏向於健康、成熟、嫵媚、少女、青春、愛情及婚姻等正面的象徵意義；而所謂鮮血、革命、戰爭、殘酷等負面的這一方，則歸屬於紅色。

在台灣人眼中，桃紅色則集中於女性及戀愛中的男女，隨著色調的深淺異位，桃紅色也會即刻變化，顯現不同的象徵意義，深黯帶著些許紫味的桃紅色是成熟嫵媚女性的代言，飄柔淺淡輕抹著白底的桃紅色，則是台灣民間色彩的標籤，而為年輕一族、含笑微羞的青少年男女們相互擁有。

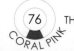

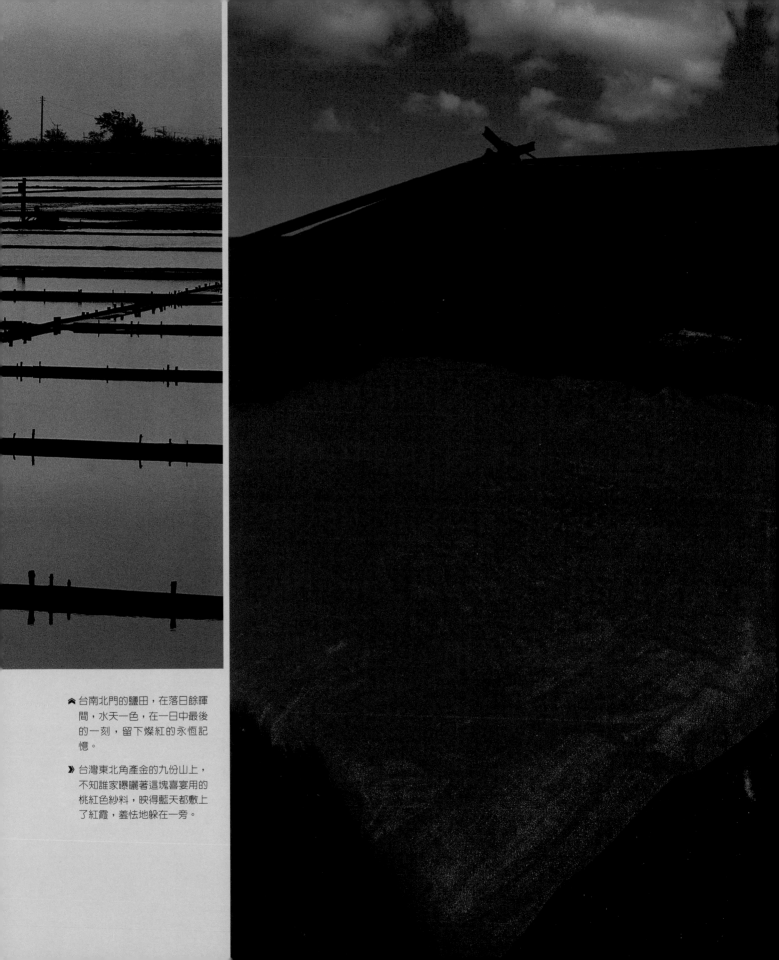

≪ 台南北門的鹽田，在落日餘暉間，水天一色，在一日中最後的一刻，留下燦紅的永恆記憶。

≫ 台灣東北角產金的九份山上，不知誰家曝曬著這塊喜宴用的桃紅色紗料，映得藍天都敷上了紅霞，羞怯地躲在一旁。

當青春的火花在青春男女之間熱情邂逅的同時,則宣告桃紅色的誕生。而乘著人們忙於鋪張筵席、結彩懸燈、催促著喜日來臨的同時,桃紅色已然悄悄地溜進了他們的笑聲中,盈滿了愛的音符。

台灣人用愛、用情、用生命的炫爛,釀造出屬於自己不一樣的春天 ──

桃紅色。

《 走過海邊沙洲的一塊小丘,驀然竄出一隻小紅蟹,和牠一齊停下腳步,我沒有惡意,牠卻有防人之心,只這短暫的邂逅,瞬間便消失在另一個小穴裡。

《 通紅的櫻花樹上,掛著一隻來訪的綠繡眼,牠是大啖豐盛的花蜜,抑或歡唱美麗春天的到來?

《 棋盤腳花開得像孩子們愛玩的沖天炮的火花,火花剎那間便消失在天際,棋盤腳花卻可以讓我蹲下來細細品賞。

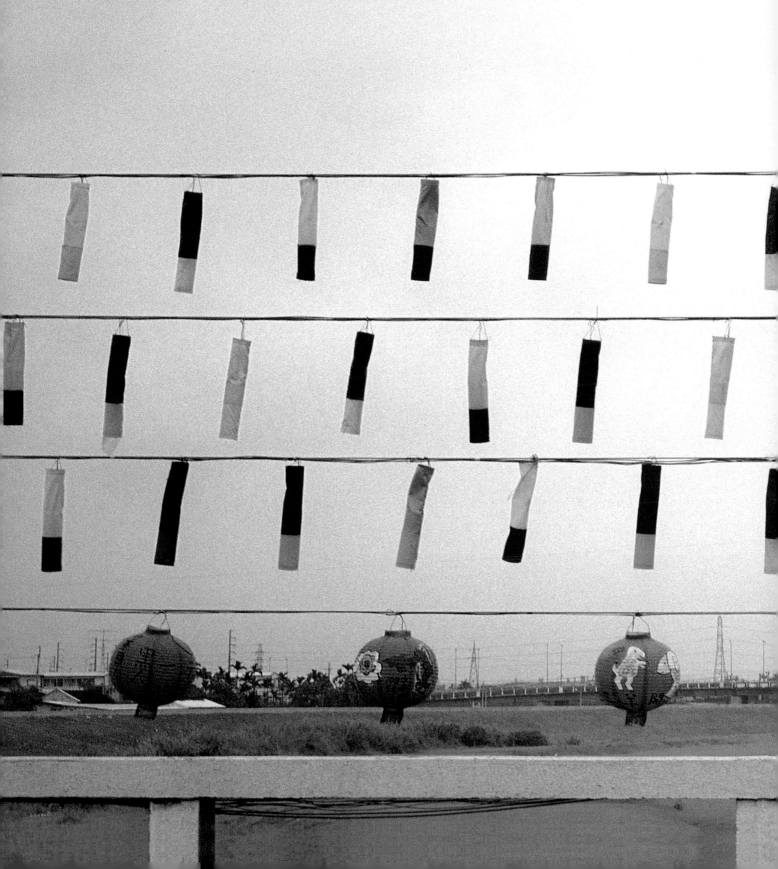

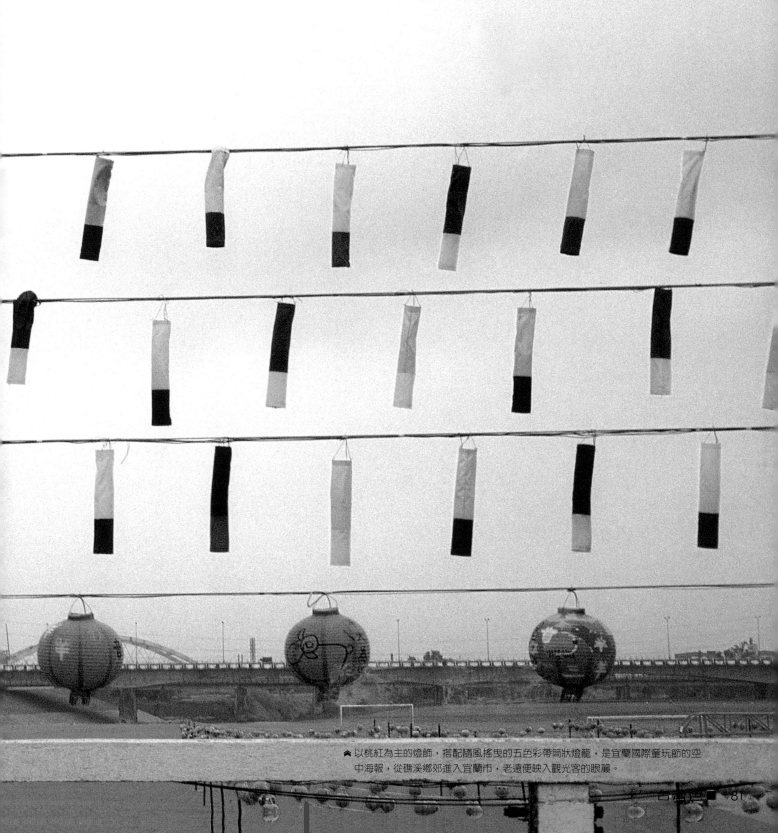

▲ 以桃紅為主的燈飾，搭配隨風搖曳的五色彩帶筒狀燈籠，是宜蘭國際童玩節的空中海報，從礁溪鄉郊進入宜蘭市，老遠便映入觀光客的眼簾。

WHITE & BLACK

黑白

天地乾坤、陰陽始終的兩極世界
The world of polarizations of heaven and earth,
Yin and Yang, the beginning and the end

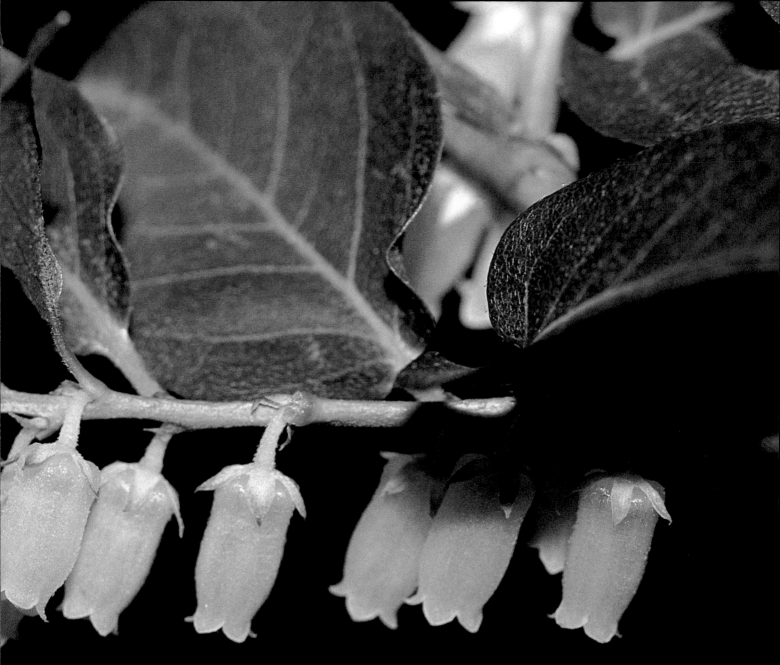

黑與白是兩個極端，它們正位於任何評價尺量的最遠的兩端。由
此兩端各自互滲的結果，會變為不同明度階段的灰色。由最淺的
灰，漸入明灰、中灰、暗灰、深灰、黯灰和黑灰，由明到暗等漸
次的灰色世界，像倒影一般，由最明亮白淨的光源發出，物體被
投射之後，形成一連續色階的影子，它包容了所有的有色與無色
的全部色彩的明度階，進而凝聚成一種完整的無色世界。

⌃ 帶著淡紫微粉的白色台灣南燭，它的燭光竟是微淡的嫩綠色，輕柔可人，造化真是
　 一位神奇的魔術師。

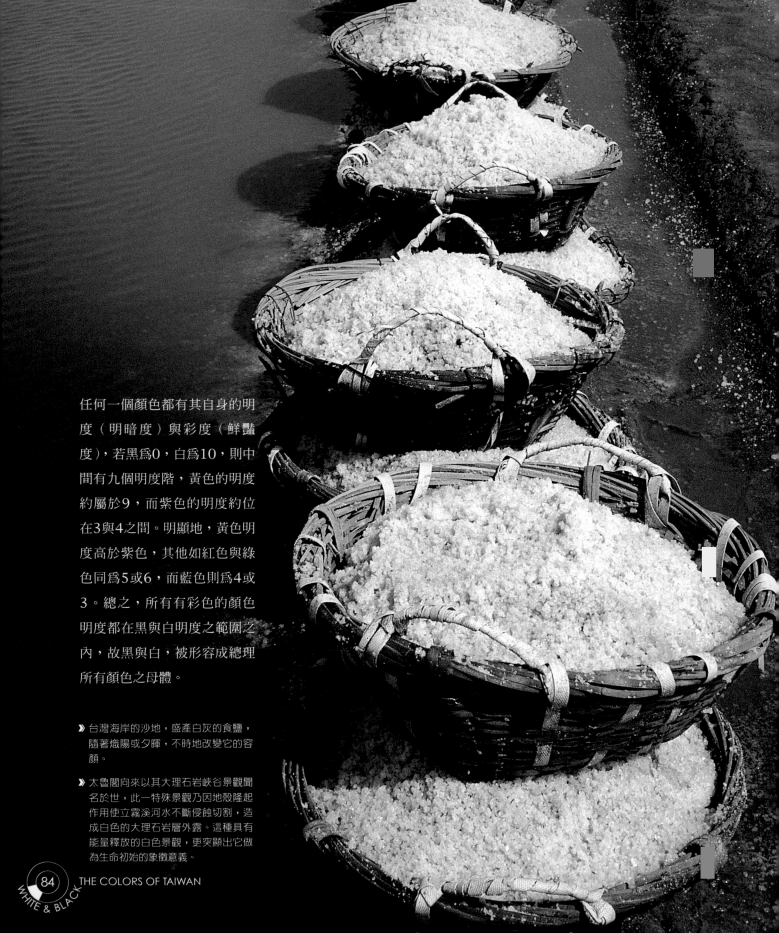

任何一個顏色都有其自身的明
度（明暗度）與彩度（鮮豔
度），若黑為0，白為10，則中
間有九個明度階，黃色的明度
約屬於9，而紫色的明度約位
在3與4之間。明顯地，黃色明
度高於紫色，其他如紅色與綠
色同為5或6，而藍色則為4或
3。總之，所有有彩色的顏色
明度都在黑與白明度之範圍之
內，故黑與白，被形容成總理
所有顏色之母體。

》台灣海岸的沙地，盛產白灰的食鹽，
　隨著熾陽或夕暉，不時地改變它的容
　顏。

》太魯閣向來以其大理石岩峽谷景觀聞
　名於世，此一特殊景觀乃因地殼隆起
　作用使立霧溪河水不斷侵蝕切割，造
　成白色的大理石岩層外露。這種具有
　能量釋放的白色景觀，更突顯出它做
　為生命初始的象徵意義。

以光線（色光）而言，所有色光，包括紅、綠、紫、藍等的聚焦便能還原為太陽光的白光。以顏料（色料）而言，所有顏料包括紅、黃、青（藍）等混合在一起便形成接近黑色顏料的灰黑色。

故黑與白存在著一種極不尋常的連帶關係，彼此暉映、彼此消融、互為表裡、互為內外。像古中國易經裡所記述的天地乾坤、陰陽始終的相對關係，天地萬物無一不是由它們而始，由它們而終，人們形容生命的始末，亦經常以這種相對的關係去涵蓋生滅的哲學內涵。譬如生死、善惡、老少、高低、輕重、上下、美醜、優劣、清濁、明暗、好壞、男女、陰陽等等二元對立的名詞。

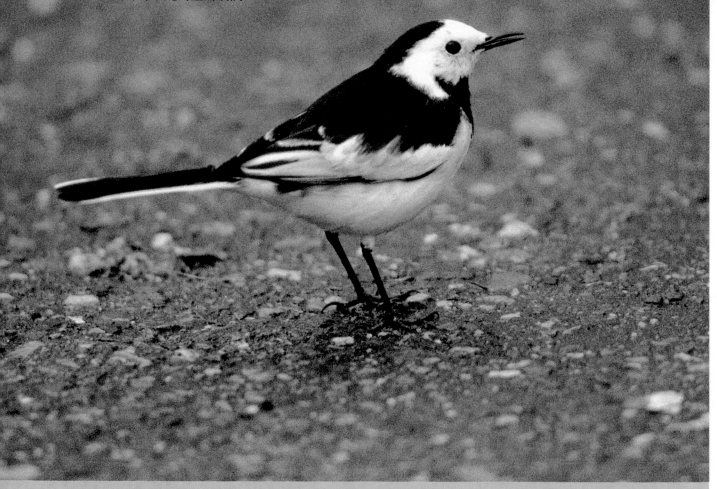

△ 黑翅白鶺鴒是台灣少數的冬季候鳥，黑白兩色的船形分佈，使得牠的外表更加高貴出塵。

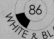

澄白的鵝群，井然有序地步出圍欄木柵，享受這一天第一餐豐盛的美食。

從台中縣東勢大橋遠眺，成群的鵝鴨，白樸樸地聚散在深黑溪河的兩岸，譜出大甲溪夏日午後的祥和。

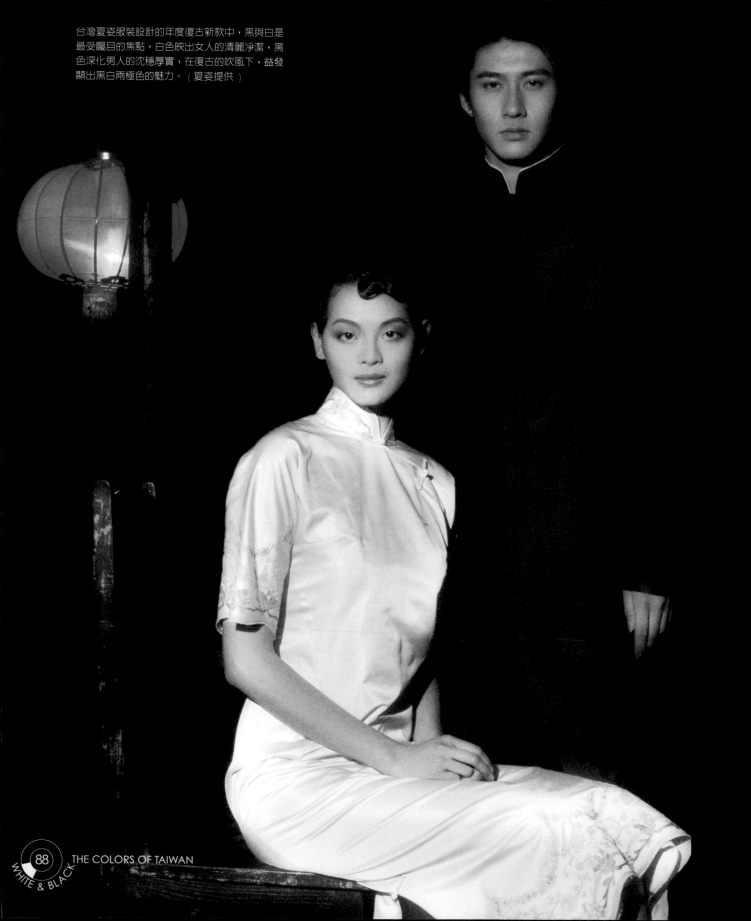

台灣夏姿服裝設計的年度復古新款中，黑與白是最受矚目的焦點，白色映出女人的清麗淨潔，黑色深化男人的沈穩厚實，在復古的吹風下，益發顯出黑白兩極色的魅力。（夏姿提供）

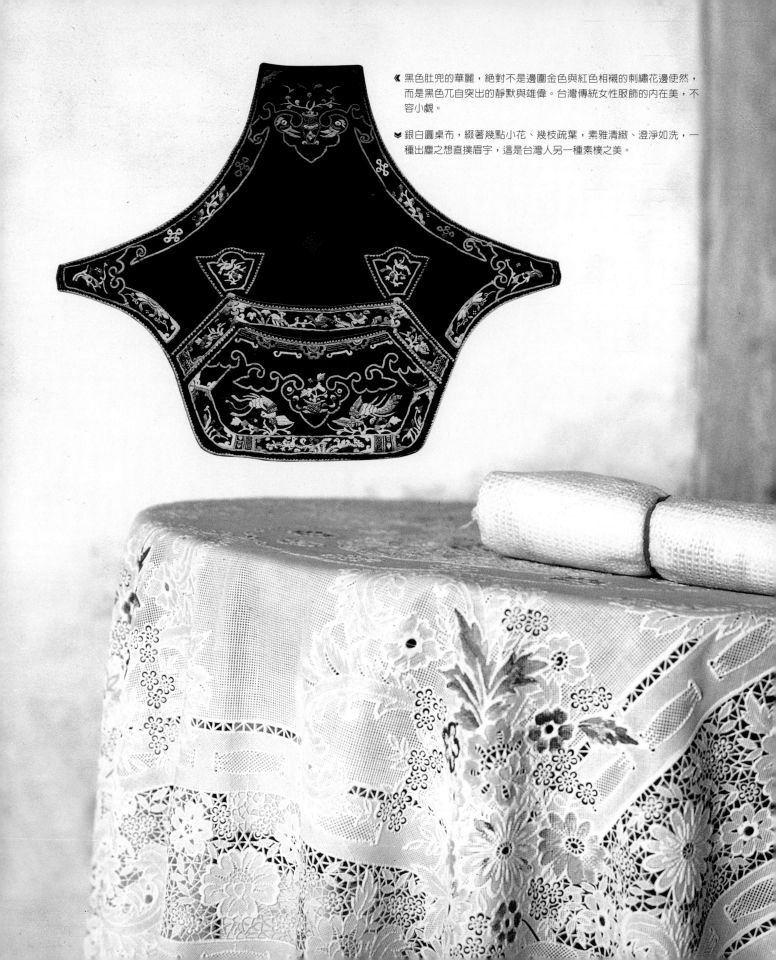

《 黑色肚兜的華麗，絕對不是邊圍金色與紅色相襯的刺繡花邊使然，而是黑色兀自突出的靜默與雄偉。台灣傳統女性服飾的內在美，不容小覷。

﹀ 銀白圓桌布，綴著幾點小花、幾枝疏葉，素雅清緻、澄淨如洗，一種出塵之想直撲眉宇，這是台灣人另一種素樸之美。

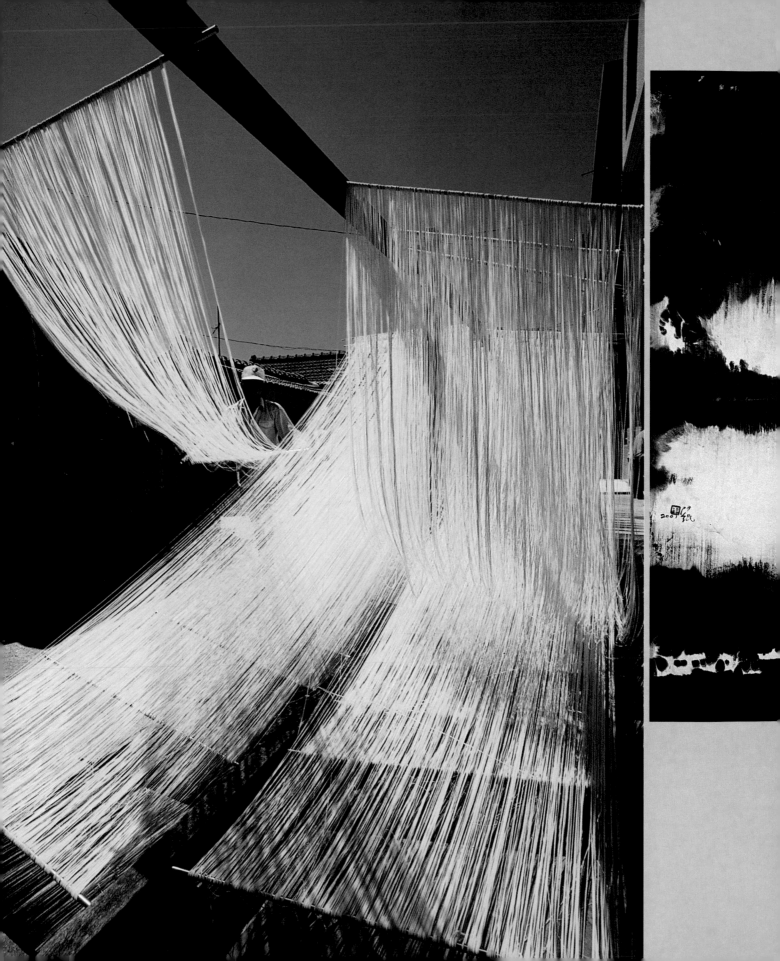

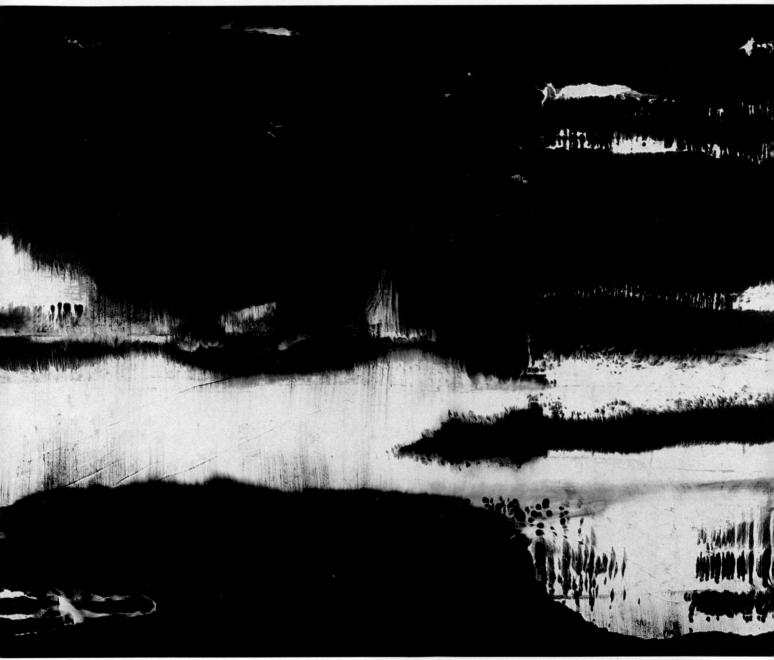

《 》在淨白的宣紙上渲染著水與墨的淋漓幻境，帶著禪
思淨意的水墨畫，從來不以豔麗的色彩誦唱，卻能發
揮色彩的極致，將黑與白推向東方藝術的頂峰。

《屬於台灣傳統文化的曬麵線，讓麵線在陽光照射下產
生黑線與白線對立的光影效果，且隨著光線的移動，
黑線白線彼此消融、互為表裡，中國易經陰陽始末乾
坤互換的因果關係，就在這民間活動中不經意地流露
而出。

九國坡行百里若半九十里之言晚

徑也差寬自我高祖太宗善來未京

陽忽亂意也前去善提寺行營

相一行坐賞魚開前見償射率

時行權於壽任況積召更川之半一昨以郭令公以

塵家為以曾不顧目忌何黑情書

軍容為以曾不顧斑秩之高下不論文武之在吾所取悅而

主之甚謂也君子愛人禮不竊見姓息償射

得不深意之平身作竊聞軍容之為

幼故起而尋倫敦而天下不平且上圖官自黃衛之將

李夫兩晉五品正正上位官自黃衛之將

三八今僕師保傳為友者

旁一行之師三監尉之行古有近未嘗不錯

為省本班鄉監有師監之班悍將軍有修從是開府

特進直是勳官用薩門有高買會議合原偷敗

從意裂完殿王蘗倫貴志四軍所凌尊未為

見黃何偏之昱友振志事定位

淺尊

人們喜歡白色而避開黑色，主要是白色純淨無垢，清潔無染。西方人的喪禮以白色爲象徵，東方人的喪禮則黑、白兼用，但偏向黑色，甚至使用紅色（高壽的老人往生，或五代同堂的長者去世時使用）。

建築中的白牆黑瓦，正是這兩極化的最佳融合寫照。

年輕的少女多半喜歡擁有皙白的膚色，所謂一白遮三醜吧！形容一個人潔白無垢，是指此人的純淨無暇，同時是指他新生兒般的赤子之心。

黑色的負面意義多於正面評價，如說某某人黑心是指他心地不正，說某某人扮黑臉是指不被討好的調停對象，加入黑幫更是社會的亂源，爲人所不恥；而自己的皮膚太黑，也會引起別人感觀印象上的骯髒之感。

但是**黑**色並不全然被冠於如此不堪的消極意義，相反地，老子道德經裡，卻極端推崇黑色，他說：「玄之又玄，衆妙之門。」黑色是進入所有妙法之門。換句話說，即接近道、接近無上法門的道。受道家與禪宗影響，台灣的傳統水墨畫家，大量運用墨色表現心靈世界的寂靜與沖和之感，帶著濃厚的哲學色彩，用筆墨之黑**白**，特別是黑色墨，滲和不等量的水，繪出層次豐富的黑色階，是畫家心靈的故里，更象徵著台灣文化承襲自古老中國哲學思想的黑色新生命，透露著亙古以來被所有傳統中國儒釋道禪思想，相融匯通後的哲學境界與生命觀照。

《 》墨線滲入紙間，變化出如水墨繪畫般的濃、淡、乾、濕等各色筆墨情調，當中國文字揮灑成圖畫的寫意造形時，便進入藝術深深的堂奧。

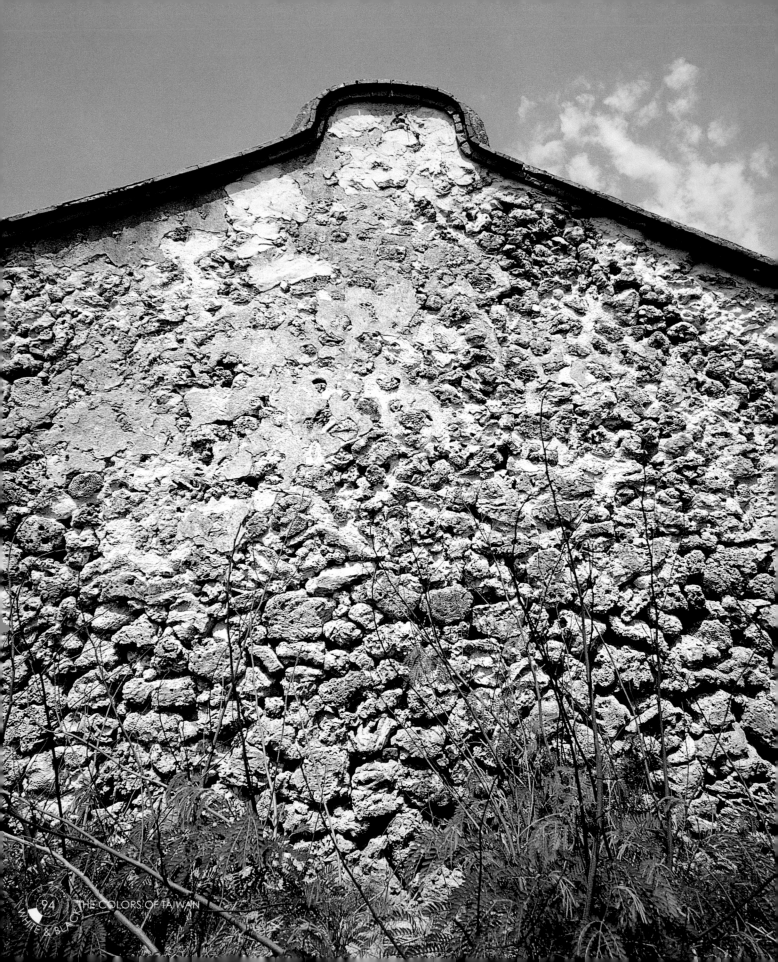

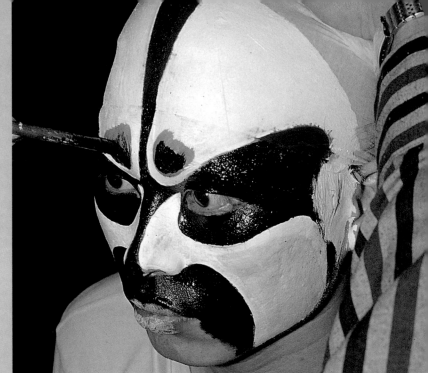

》 國劇中淨角的臉譜以紅、白、黑三色臉譜為主體，一般而言，紅色象徵忠勇、白色較奸詐、黑色則猛直剛毅，勾臉人物以包青天最受歡迎，傳說中他臉色黝黑，從而引申為鐵面無私。

》 台灣歌仔戲的後台，有台前觀眾看不到的戲人真實的生活場景，特別是野台戲出場前上妝的一刻，最易流露戲人的真情。

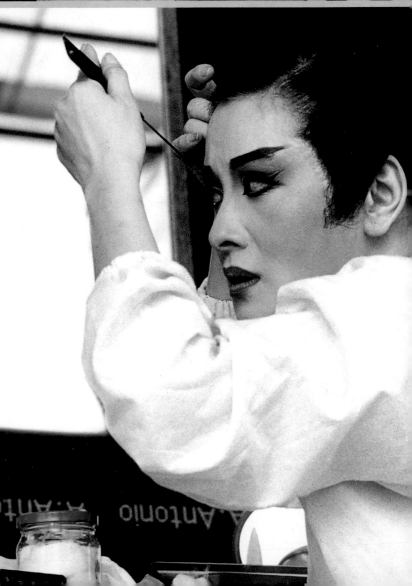

☆ 黑樸樸的蘭嶼陶壺，幾筆簡單的刻痕與渾然天成的造形，彷彿傳達先人一種遠古的素樸之美。

《 灰黑相間的咕咾石砌成的山牆，擋得住千百年來的風風雨雨，天然色與天然建材已成遠來的觀光客對澎湖民居難忘的深刻印象。

THE COLORS OF TAIWAN

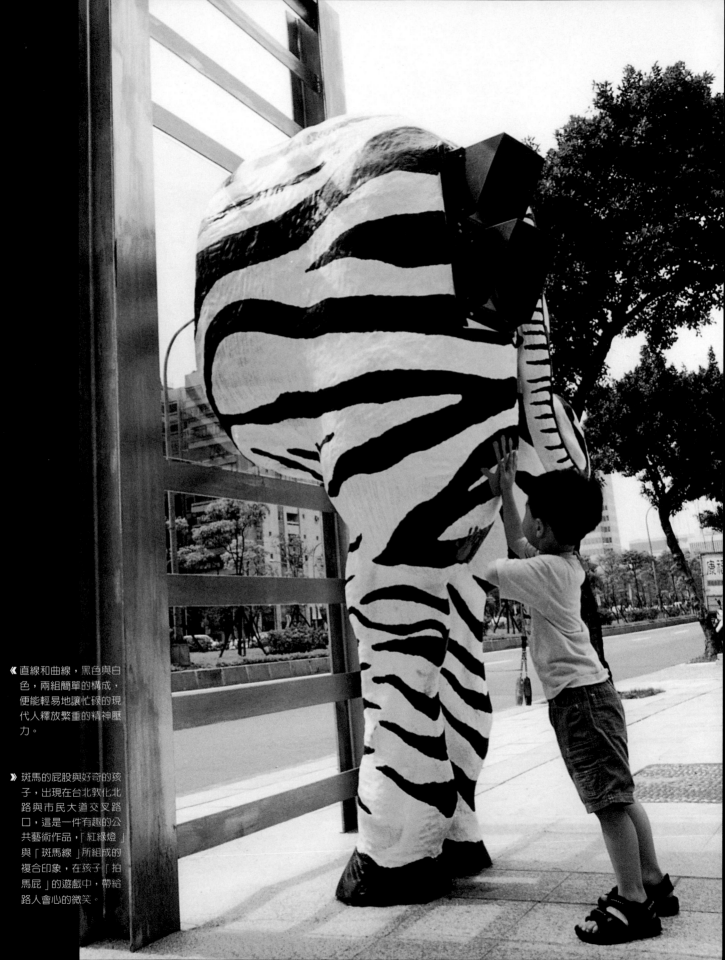

《 直線和曲線,黑色與白
色,兩組簡單的構成,
便能輕易地讓忙碌的現
代人釋放繁重的精神壓
力。

》 斑馬的屁股與好奇的孩
子,出現在台北敦化北
路與市民大道交叉路
口,這是一件有趣的公
共藝術作品,「紅綠燈」
與「斑馬線」所組成的
複合印象,在孩子「拍
馬屁」的遊戲中,帶給
路人會心的微笑。

GOLD 金銀
& SILVER

永恆與平淡、尊貴與超逸的聖境遐想
The ideal concept of Eternity, lightness, dignity as well as transcendence

金色是黃色的另一種顯現，換句話說，黃色包括了黃色本身，及滲著金屬閃光的黃色。當然，金色在攝影機或彩色影印機底下，呈現的仍是黃色，但當它一旦與金屬物融合在一起或附屬於金屬物時，便是不折不扣的金色。

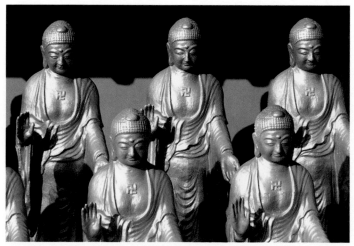

》道觀廟宇朝拜進香的人一多，使得廟裡的經濟改善時，便能將寺內的各種道具除舊佈新，鍍金的香爐和繚繞的香煙便成了該寺香火鼎盛、神明靈驗的鐵證。

《 金剛經云：「一切有為法，如夢幻泡影，如露亦如電，應作如是觀」，但金色佛身，代表不壞的真如佛性，你我都有；皮囊會壞，皮囊是假，眾生應以假修真，一起修得不壞的真如本性。

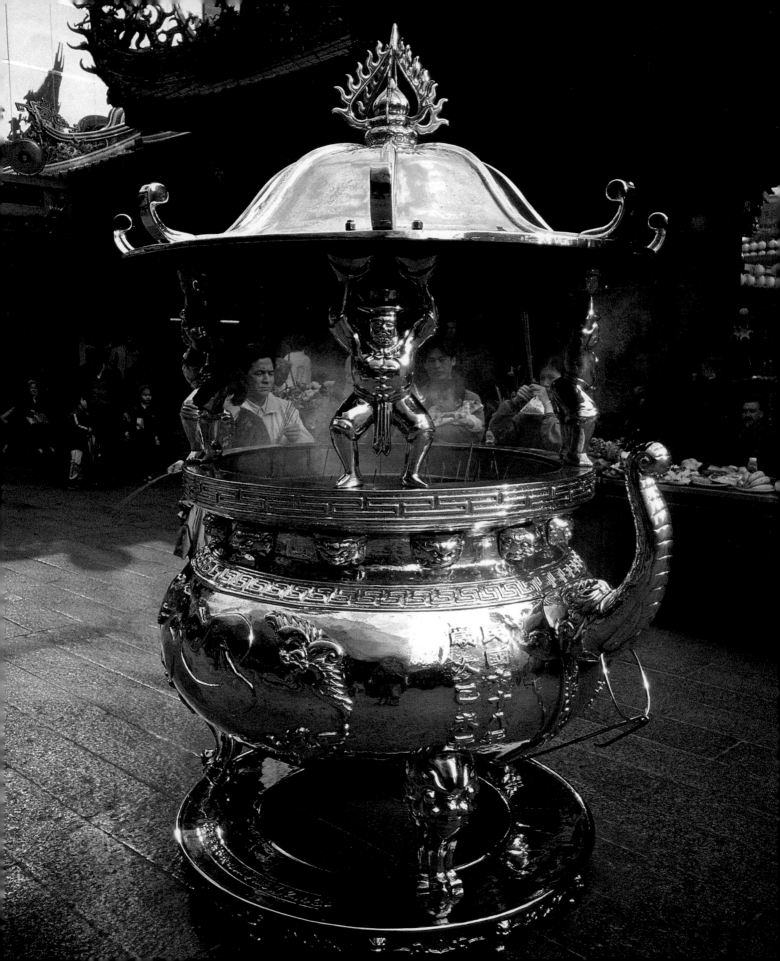

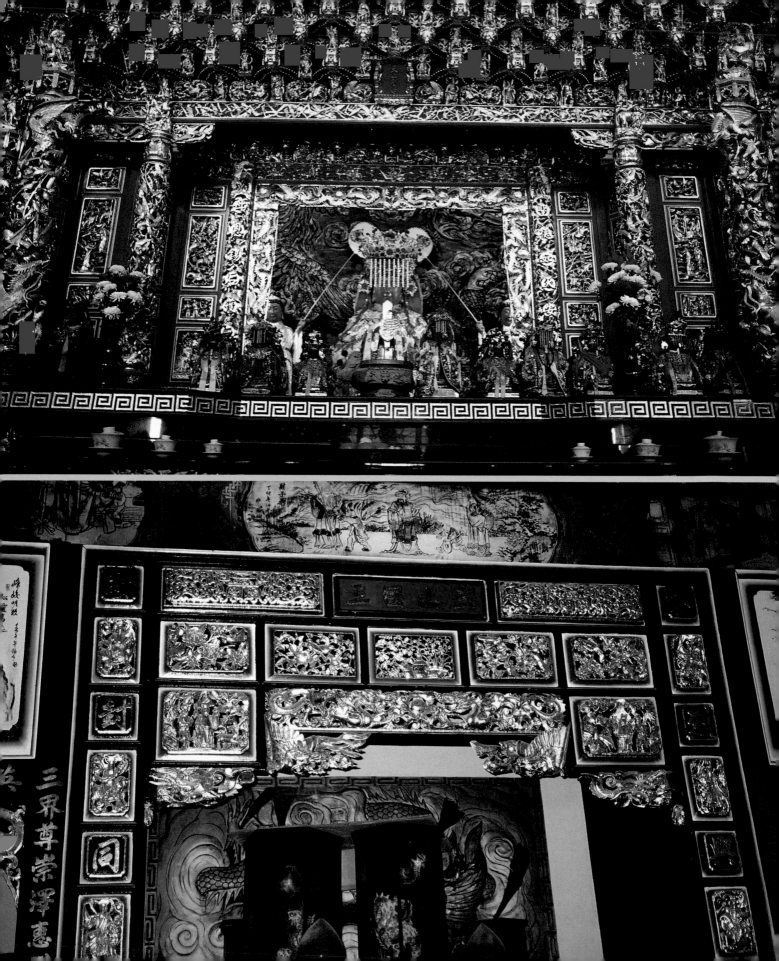

金色像陽光耀眼的刺激感，荷蘭畫家梵谷畫的太陽，雖然不是塗上金色，卻有金色的感覺。金色顯發永不衰竭的永恆意義，及常青不老、恆久不變，超越有限生命的無限象徵。

中世紀的冶金師們，從實驗用的燒瓶中，尋求永恆不變的金屬物質，發光而討喜的黃金於焉誕生。這黃金並非物質或物質混合後所製成的不變金屬，而是代表著不死的生命，不渝的感情與萬能的良方靈藥。

《 寺廟的正殿即是聖殿，台灣信徒自己可以縮衣節食，但對所信仰的神明從不吝嗇，古語說，人要衣裝，佛要金裝，指的便是一種可以令人肅然起敬的外表裝扮。金色打造的神仙世界，永遠是信徒們最牢靠的精神寄託。

《 鹿港三山國王廟

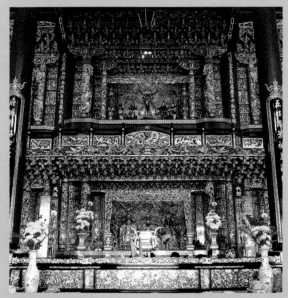

︽ 鹿耳門媽祖新廟

︾ 道教在台灣的民間信仰中是最龐大的宗教，台灣人自大陸渡海來台，多數生活清苦，除去勤奮的工作，為官仕途是求取功名利祿，是改善生活條件最佳的選擇，魁星，便是考試及第的保祐神。

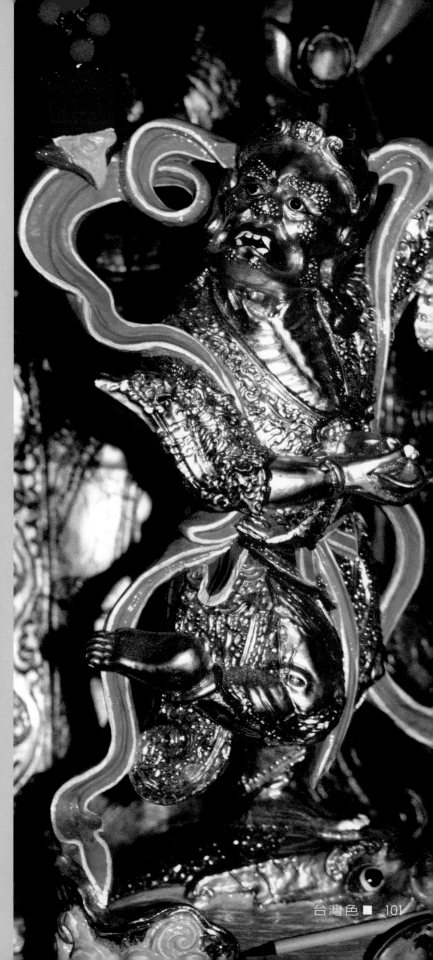

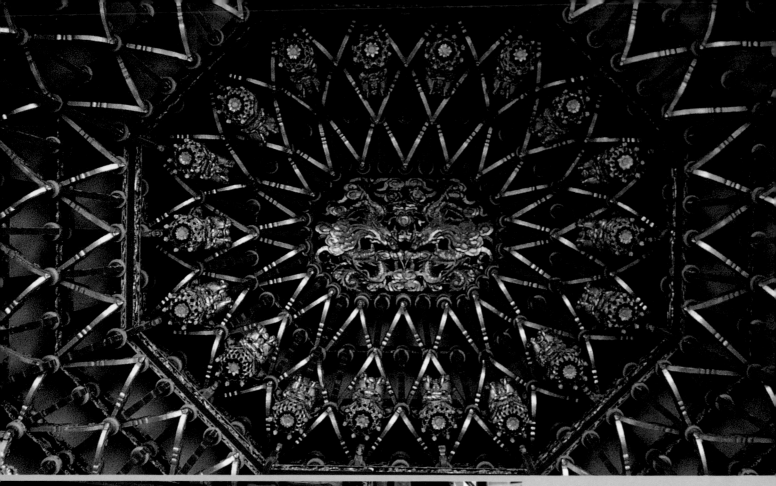

❰ 台南代天府的金飾藻井，由下往上仰觀，狀若盛開的蓮花，其源自於敦煌佛窟中的藻井圖案，象徵西方極樂淨土。

《 道教廟祠有金漆紅底的封敕牌或祀典牌排列左右，肅穆莊嚴，像衙門的守衛，由不得你撒野。

❱ 鹿港金門館的雕花特別鮮麗，連金漆的門片雲紋裝飾，都極為華麗照眼，「卍」字形的迴紋排列，留白處多了虛實兩種梅花造形，台灣傳統建築之美，除去寺廟的宗教意識，尚具高度的藝術價值，及悅目的視覺效果。

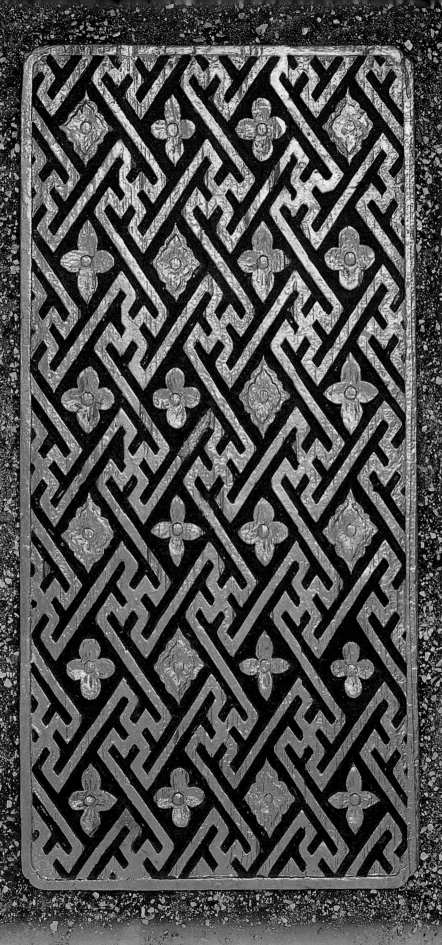

修廟貌祀典重三

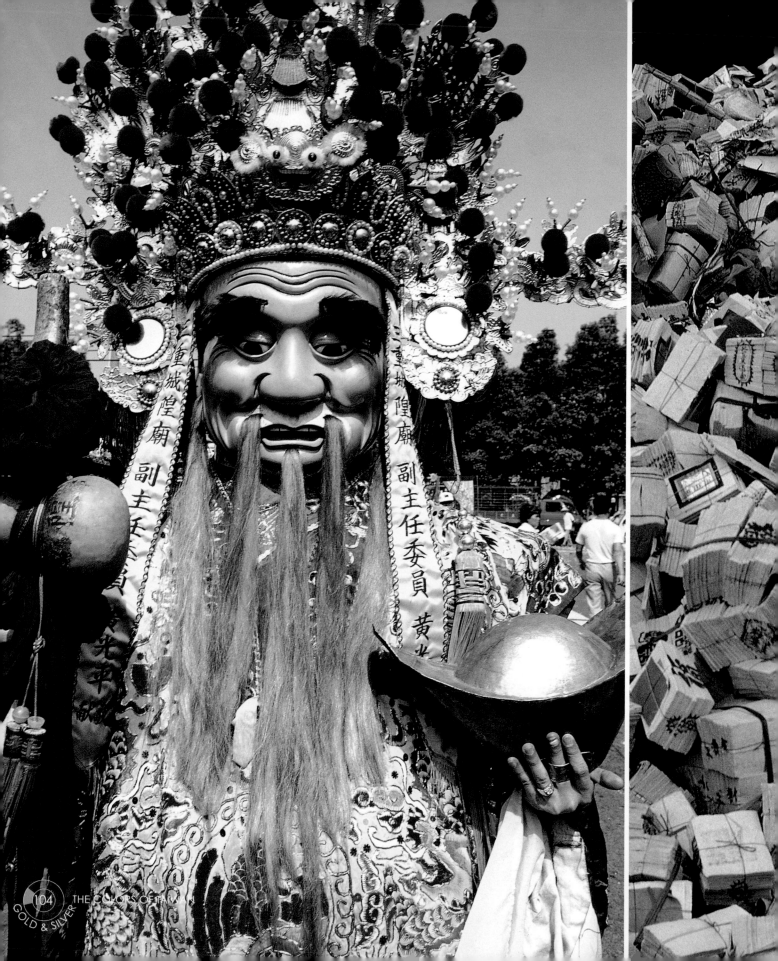

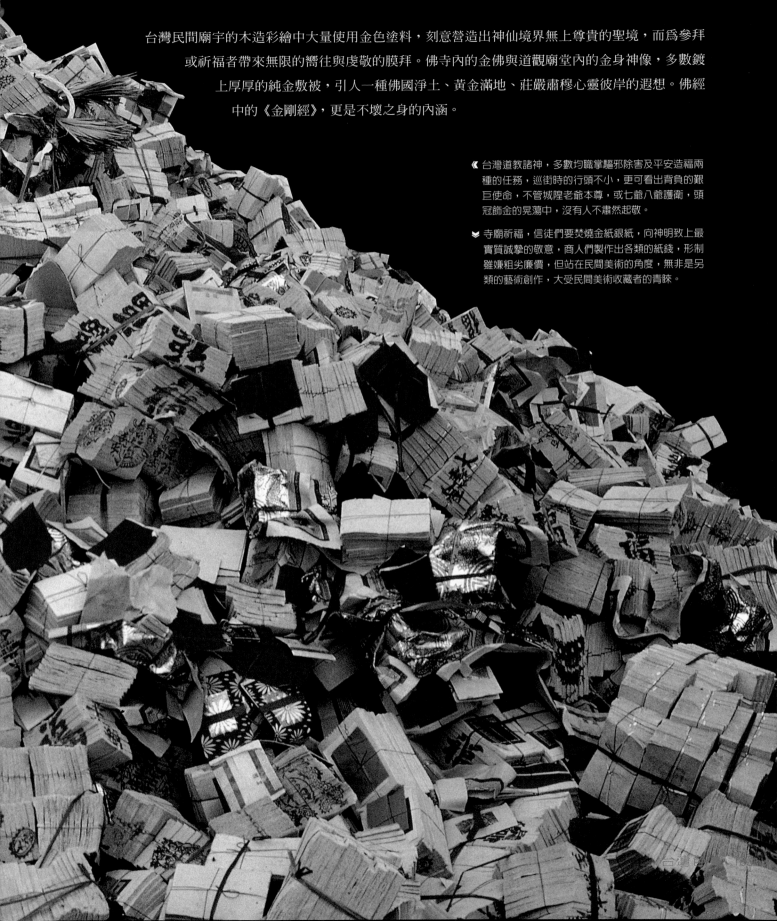

台灣民間廟宇的木造彩繪中大量使用金色塗料，刻意營造出神仙境界無上尊貴的聖境，而爲參拜或祈福者帶來無限的嚮往與虔敬的膜拜。佛寺內的金佛與道觀廟堂內的金身神像，多數鍍上厚厚的純金敷被，引人一種佛國淨土、黃金滿地、莊嚴肅穆心靈彼岸的遐想。佛經中的《金剛經》，更是不壞之身的內涵。

《 台灣道教諸神，多數均職掌驅邪除害及平安造福兩種的任務，巡街時的行頭不小，更可看出背負的艱巨使命，不管城隍老爺本尊，或七爺八爺護衛，頭冠飾金的晃蕩中，沒有人不肅然起敬。

❥ 寺廟祈福，信徒們要焚燒金紙銀紙，向神明致上最實質誠摯的敬意，商人們製作出各類的紙錢，形制雖嫌粗劣廉價，但站在民間美術的角度，無非是另類的藝術創作，大受民間美術收藏者的青睞。

台灣民

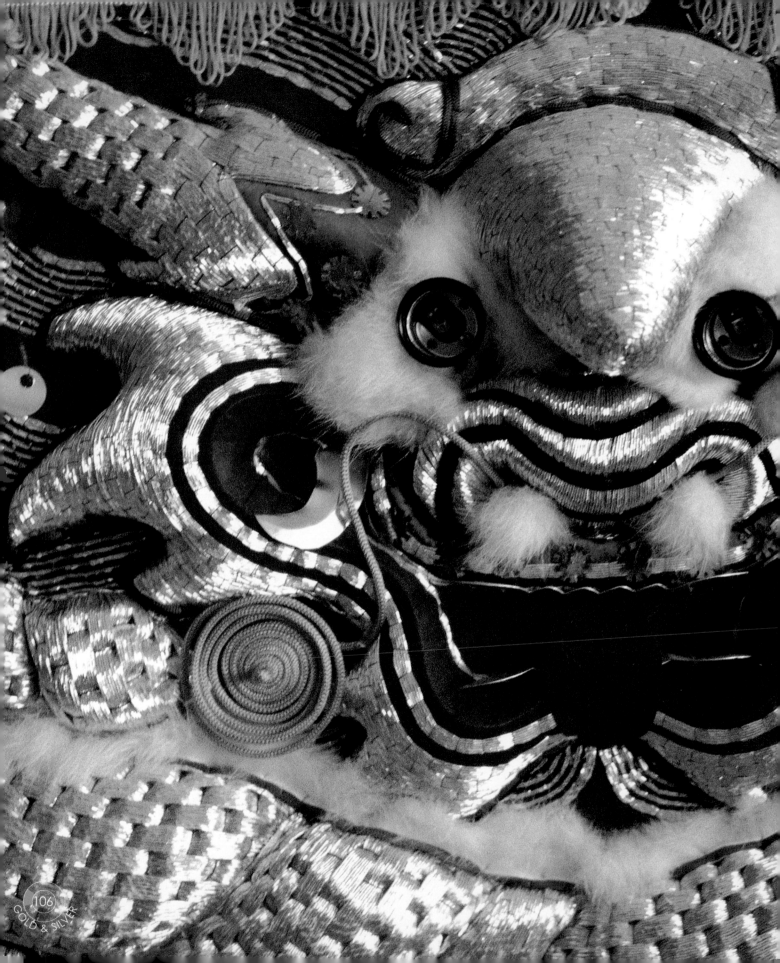

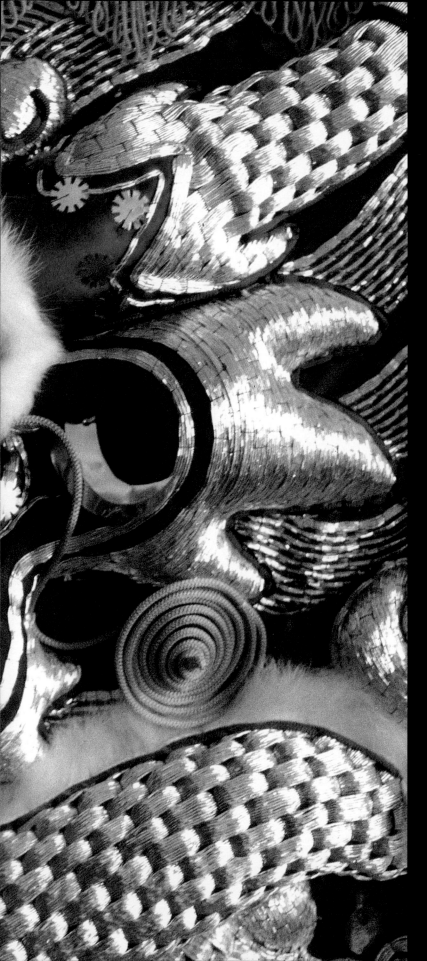

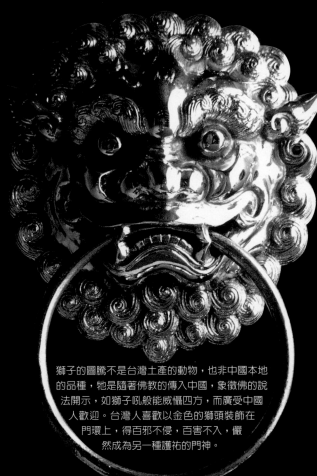

獅子的圖騰不是台灣土產的動物,也非中國本地的品種,牠是隨著佛教的傳入中國,象徵佛的說法開示,如獅子吼般能威懾四方,而廣受中國人歡迎。台灣人喜歡以金色的獅頭裝飾在門環上,得百邪不侵,百害不入,儼然成為另一種護祐的門神。

☝ 民間使用的金紙銀紙是拜拜燒給神明或往生的祖先,木版刻印加上金箔及手繪上彩,它的藝術價值遠遠超過它的實用價值。

《 神桌垂掛,以銀線織造的龍首為主,穿插各種山形雲氣海浪等紋飾,便生成如商周青銅器獸面紋的形制,一為金器,一為布帛,銀織的龍首仍保留青銅吉金的古制。

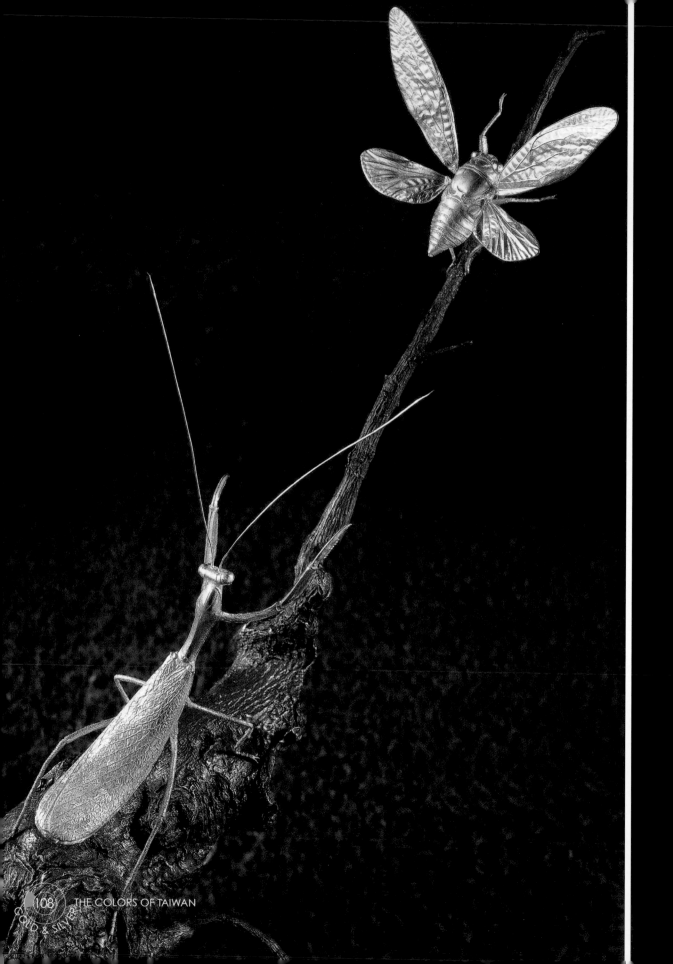

台灣人男女間的定情之物均使用黃金、金戒、金鍊、金錶、金鐲、金牌等林林總總黃金打造的飾物，都代表著終生不渝的情感扶持。台灣各地普遍存在各式各樣的銀樓，其受歡迎的程度可見一斑。

傳統五行中的西方方位便是以 金 色為代表，以金屬之陽剛之氣，象徵秋天肅殺之氣，以金屬的堅硬本質，可以斷各種邪門旁道之路，去邪歸正。金色從永恆的價值意義躍昇為統治五行中最剛強之最嚴正的凜然之氣，不能不說是傳統東方文化的哲學思想發展中，另一深層的色彩境界。

《 上帝創造世界，數千年來，藝術家辛苦地模仿複製上帝原創的世界，而今藝術家能用黃金打造的「螳螂捕蟬」細膩手法，更是令人嘆為觀止。（吳卿提供）

》 含著聖光的金色釉在穿越高溫的時空中，展現它驚人的不變性與永恆性，金色常為訂情之物，喻涵永不變質的愛情，永不變心的承諾，此為藝術家孫超先生得意的金色結晶釉瓶。（孫超提供）

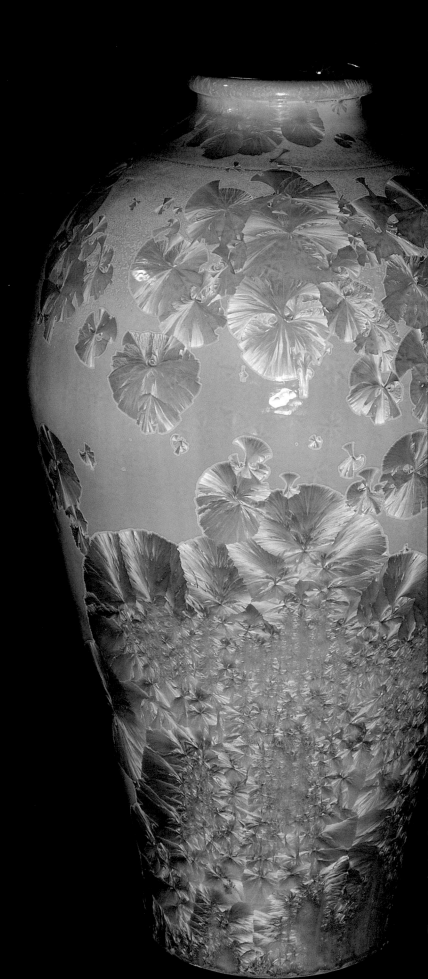

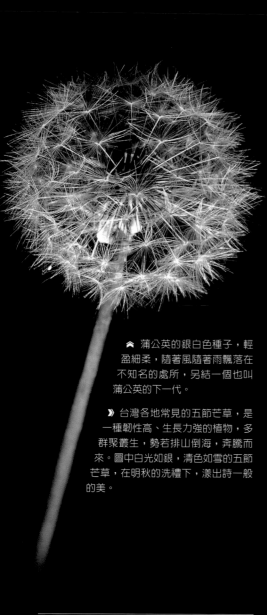

▲ 蒲公英的銀白色種子，輕盈細柔，隨著風隨著雨飄落在不知名的處所，另結一個也叫蒲公英的下一代。

» 台灣各地常見的五節芒草，是一種韌性高、生長力強的植物，多群聚叢生，勢若排山倒海，奔騰而來。圖中白光如銀，清色如雪的五節芒草，在明秋的洗禮下，漾出詩一般的美。

銀色接近白色的反光，但在攝影機或彩色影印機底下卻是明灰色的感覺。

銀色的名稱，應溯自水銀，水銀較黃金更柔軟，若金色的剛戾之氣代表男性，則銀色的流美輕柔的感覺則象徵女性，如銀河、銀色世界（愛的世界）、銀髮（衰老）、銀獎、銀器等等，都給予人次於陽剛帶有陰柔的白色淨潔樸質之感產生聯想。

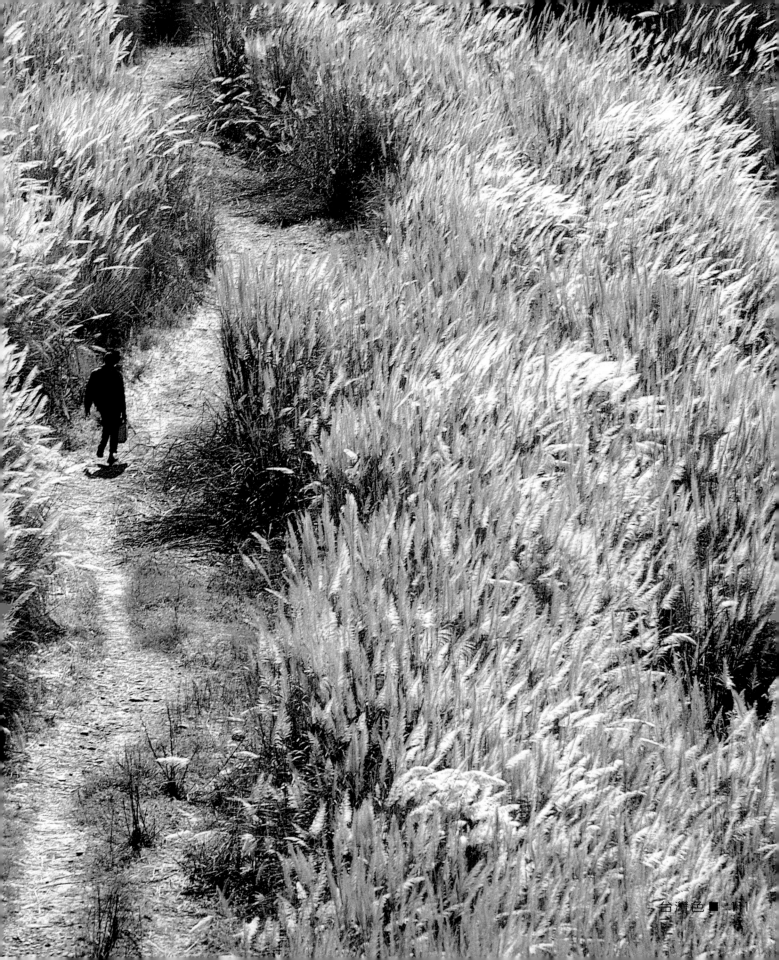

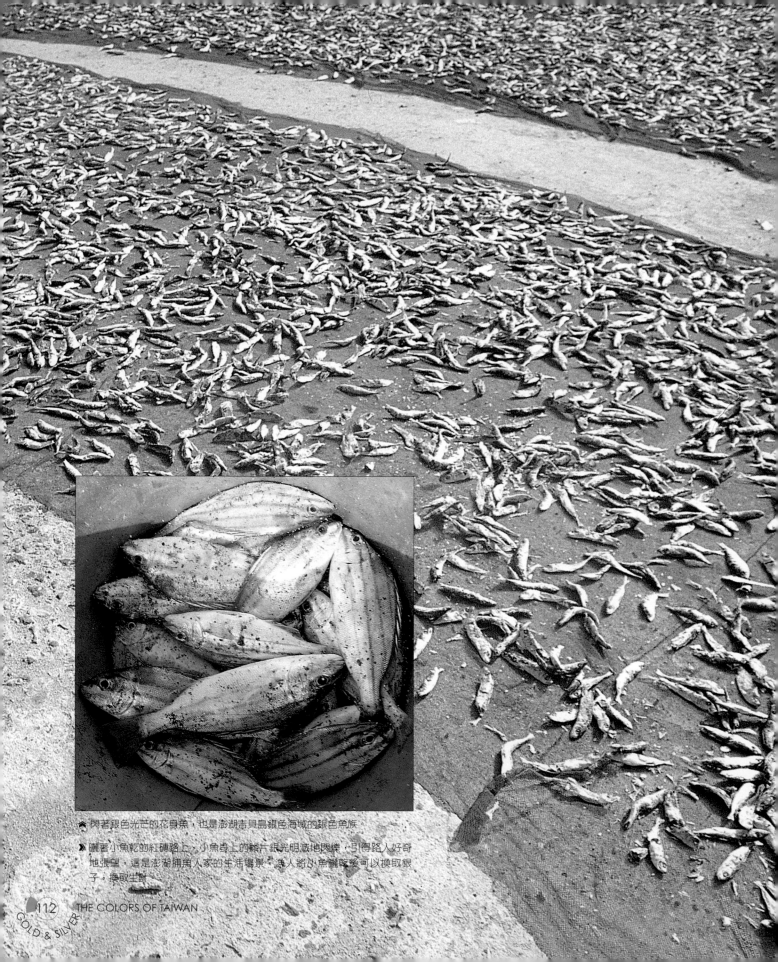

☝ 閃著銀色光芒的花身魚，也是澎湖吉貝島銀色海域的銀色魚族

≫ 曬著小魚乾的紅磚路上，小魚身上的鱗片銀光閃爍地閃爍，引得路人好奇
　地張望，這是澎湖捕魚人家的生活場景，漁人將小魚曬乾後可以換取銀
　子，換取生計